U0073187

解體新書

ダテナオト
弐藤潔 著

前言

　　應該很多人都不曉得「畫圖」究竟該怎麼畫吧？不懂得該怎麼做、要做什麼才能畫得好，就連練習方法也都一竅不通。

　　我年輕的時候也曾在這些煩惱中摸索過。而本書的目的，就是儘量用簡單的方法幫各位解決這些煩惱。

　　書中主要根據我到目前為止教過的學生，以及我個人最容易遇到的問題，來講解繪畫的方法。除此之外，也會說明練習時的思考模式、怎樣才算畫出有進步的圖等等許多人都會遇到的困擾。

　　畫圖完全不需要任何痛苦的努力。擅長繪畫的人會享受努力、不把努力當作辛勞，只是純粹地畫著自己想畫的東西，所以一點也不覺得自己努力。各位也只要開心畫著自己喜歡的圖就好。如果覺得難受的話，不要忍耐，就去做其他事情。像是看看電影、讀讀書、逛逛博物館，甚至看著天空發呆都無妨，和朋友愉快地聊天也很不錯。

　　放下畫筆的時光，其實也會成為繪畫所需的涵養。只有在剛起步的時候，才需要透過畫圖來精進繪圖技術。畫得愈好，就愈能顯現出作者具備的其他素質，像是看過的天空顏色、讀後大為感動的書本、與人談笑的內容……這些看來與繪畫毫無關係的瑣事，都有其非凡的意義。

　　因此，千萬別覺得自己是在「打混不練習」，要靜靜等待繪畫動力湧現的那一瞬間。當這一刻來臨時，再請你翻開這本書，書裡肯定有能夠為你解決困擾的答案。別害怕，勇敢踏出第一步吧。

2018.3月　ダテナオト

構圖篇

想要靠畫圖吃飯，必須同時精通繪圖技術和表現技術。

繪圖技術簡單來說，就是「擅長畫圖的能力」。能做到不假思索地畫出來，算是一種可以自行領會到某種程度的技能（當然，如果想畫得更出色，光會畫是不夠的）。

插畫的表現技術，則是指「因應需求繪製的能力」。除非自己主動接觸，否則很少有機會能學到這種技能。表現技術和透過領會來學習的繪圖技術不同，比起技法，它更重視的是視覺記憶，所以即使到了無法畫圖的地方，只要眼睛還能「看」，依然能夠吸收大量的資訊。

當你看見喜歡的畫作、電影、漫畫、照片、廣告、造型物品時，要向自己「提問」它們「為什麼看起來這麼帥？」「這樣算是美麗嗎？」深入拆解，分析得出結論。期望本書的構圖篇章可以對大家有所助益。

另外，也希望大家在手上沒有這本書的時候，像是通勤或通學途中，花點時間觀察並分析作品，培養出能夠賞析表現手法的眼光。

2018.3月　弍藤 潔

目錄

本書的閱讀方法

本書的主旨是要幫助「會畫，但想畫得更有魅力」的人畫功更進一步。用各種提示告訴你為什麼會覺得自己畫得怪、卻又不知道哪裡怪。

序章

本章會講解要做哪些練習才能幫助你畫得更好。

每一篇的開頭都會提出常見的問題，並講解答案和提示。

人物篇

1章　人體的比例
2章　臉部的畫法
3章　身體的畫法
4章　服裝的畫法

本章會講解怎麼畫才能使人體各個部位顯得更有魅力。
內容會依部位區分，大家可以從自己不擅長畫的部位開始讀。

講解該如何修改才能畫出 After 的感覺。

按文中講解的技巧修改 Before 的圖，修改結果就是 After。

構圖篇

5章　姿勢構思
6章　如何構圖
7章　人物關係的表現
8章　構圖的 NG 範例

本章會講解姿勢和構圖所呈現的印象。
在關於姿勢的篇章，會解說如何畫出有活力、穩重、強健、性感等符合各種印象的姿勢。
在關於構圖的篇章，則會解說如何畫才能呈現範例作品呈現的印象。

序章

我們先來了解該怎麼學習，才能畫出更好的圖吧！

什麼程度才算畫得好呢？

撰文：ダテナオト

素描、臨摹和自創、速寫的差異

繪畫的基礎有幾個常見用詞，就是素描、臨摹、自創，以及速寫。這些詞之間有什麼差別、意思又是什麼呢？如果要提升繪畫技術的話，哪些是需要的、哪些又是不需要的？

後面我們就來實際談談各個詞彙的含意，還有它們之間的關係吧。

何謂素描

素描的目的是了解人體結構，也就是100%掌握人體細節的方法。

話說回來，素描到底是什麼？

大多數人可能都以為學素描是「為了提升畫圖技能」。但，這只是素描的目的之一而已。

素描最重要的是**「看的能力」**。

素描不是要訓練「手」，而是要訓練「眼」。

看一張現成的圖，就能瞬間掌握其中包含多少複雜的線條、測量出最恰當的比例、修正畫好的線條……。這些全都是要靠眼睛「看」的作業。這就叫作**「觀察力」**。

因此，在畫素描時，我們必須注重**觀察更勝於用筆畫**。

總而言之，**「素描＝培養觀察力」**。

何謂臨摹

接著我們來談談臨摹和自創。

臨摹是一種了解前人智慧的方法。以素描學到的知識為基礎，了解前人在作畫時做了哪些取捨。所以臨摹最重要的是掌握「**保留的元素和捨棄的元素**」。

既然如此，或許會有人覺得何必學素描，只要臨摹就好了吧。但問題就出在這裡。只透過臨摹學畫畫，就不會知道前人「究竟捨棄了哪些元素」，因此也無法理解保留下來的元素「為何」會被留下來。所以我們才需要練習素描。掌握捨棄的元素和保留的元素，對照素描

時學到的100％人體細節，才會明白前人做了哪些取捨、知道「前人使用的畫圖配方」。

總而言之，「**臨摹＝了解前人的智慧**」。

自創

臨摹

何謂自創

以素描學到的知識為基礎，加上大量臨摹前人的作品後掌握的「各種前人獨門繪畫配方」，最後再經過「**自己的獨門特調**」後，孕育出來的就是自創作品。

我們要多次反覆嘗試這種獨門特調，最終才會研發出自己專屬的繪畫配方。

這裡要強調的重點是，自創絕對不是無中生有。沒錯，就是絕對。請大家千萬不要認為自創非得要從零開始。

此外，漫畫作品還包含了「二次元的虛構」。後面會再詳細說明，畢竟它是一種複雜的概念，在美術素描相關的書籍裡根本不會出現。了解漫畫作品獨特的虛構作法，也是臨摹的一大任務。

何謂速寫

最後要談的是速寫。

速寫就是「**提升畫圖速度的練習法**」。

速寫的概念很簡單，不外乎「掌握輪廓」和「迅速觀察特徵」。網路上常見的 30 秒速寫練習，正是追求這兩項重點的體現。

不過，沒有觀察力是無法完成速寫的，需要先具備一定程度的素描技能。可以說素描技能就是速寫的基礎。

要怎麼畫才會進步？

談到這裡，大家應該已經知道要怎麼回答開頭提過的「素描、臨摹、速寫，哪些是需要的、哪些又是不需要的」了吧。

答案當然是「**全部都需要**」。

網路討論經常提到的素描派、臨摹派、速寫派，這種黨派之分根本沒有意義，況且它們本來就是一體的。

舉例來說，你每天都有一小時的練習時間，在這段時間內練習素描或臨摹，練到一小時內必定能夠畫完一張圖的程度後，再改用速寫的方式，將原本要花一小時畫的素描縮短成半小時。只要能夠練成這種速度，那麼一小時的練習時間裡你就能畫出兩張素描或臨摹，這也意味著你的繪畫技巧加倍進步了。

利用這個方法學習各種不同的要素，畫出來的圖肯定會有所進步。所以，當你問怎麼畫才會進步時，不管是書籍、網路還是眾多繪畫的前輩，都會回答你「只能一直畫了」。

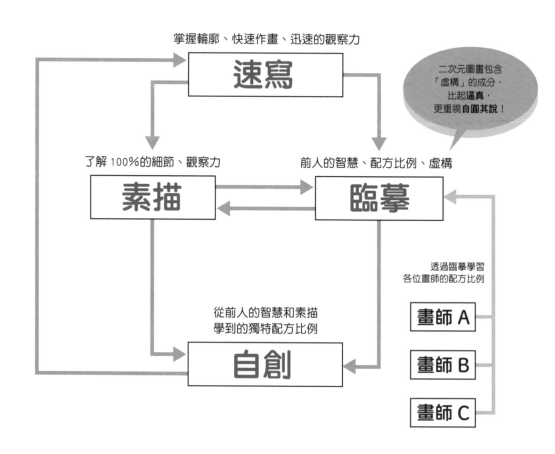

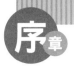

提升畫技的練習方法

撰文：ダテナオト

重視作畫的過程

我們來談談實際上該怎麼做才能愈畫愈進步。
首先，希望各位在實際練習時可以留意一件事。
就是**要時常注重觀察、假設、實驗、考察這一連串的過程。**
前面講解素描的部分，已經提過「素描＝觀察

力」。素描是臨摹、速寫、自創的基礎能力，意思就是沒有足夠的觀察力，便無法順利發展出後面三種畫法。
而觀察、假設、實驗、考察這個過程，是素描時很重要的處理方法，以下就來依序說明。

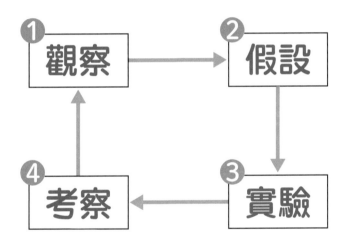

素描＝**觀察力**

① 觀察 → ② 假設 → ③ 實驗 → ④ 考察 →（循環）

輸入和輸出

上面提到的過程有另一種說法，叫作「輸入和輸出」，只要我在兩者中間補上「轉換」的步驟，意思應該就跟上面所說的過程是一樣的。
也就是說，輸入是觀察，轉換是假設，輸出則是實驗和考察。
可能會令眾多想學畫的人意外的是，如果省略了轉換的工作，即使畫再多，繪畫功力也可能一點進步也沒有。
這裡所說的「轉換」工作，是指將A的知識（技

術）和B的知識（技術）融會貫通後，孕育出全新的C的知識（技術）。
光靠輸入和輸出，只是讓知識和技術單純通過自己的身體而已，根本沒有吸收進去。這樣一來，苦練再多也沒有任何意義。
換言之，轉換是「有意識」的行為。我們必須要意識到自己現在打算吸收的究竟是什麼東西、它能運用在什麼情況下，仔細觀察後做出假設，最後才會真正進步。

會進步的人和不會進步的人有何差別

大致而言，進步只有基本的兩個階段。就是：
第一階段：發現自己再怎麼用心畫也畫不出來。
第二階段：一回神發現自己能在無意識間作畫。

擅長畫畫的人在畫圖時，絕大多數的時間都不夠專心。這就是第二階段的無意識作畫狀態。
我們來將畫圖的人比喻成RPG的巫師看看。

❷ 知識和熟練度都有等級之分。知識等級1、熟練度等級1的巫師，可以施展出等級1的魔法。多次施展魔法後，就會精通等級1的魔法了。

❶ 這裡把繪畫技術當成魔法，要學會魔法，首先必須要具備知識和熟練度（訓練）。對應在繪畫方面，訓練就是指素描和臨摹的練習。

進步的機制

魔法＝技術	MP＝專注力、精力
知識＝知識	詠唱＝思考時間
熟練度＝練習量	再詠唱時間＝休息

下級
魔法
知識
＋
熟練度
★MASTER

訓練

掌握輪廓、快速作畫、迅速的觀察力
速寫

二次元圖畫包含「虛構」的成分，比起逼真，更重視自圓其說！

了解100%的細節、觀察力
素描

前人的智慧、配方比例、虛構
臨摹

從前人的智慧和素描學到的獨特配方比例
自創

畫師A
畫師B
畫師C

附加能力
・不需要再詠唱時間！
・不需要MP和詠唱！
・速度加快！賺取經驗值效率提高！
※ 保存MP、改用於其他任務。

升級

上級
魔法

最上級
魔法

❸ 精通魔法就能獲得附加能力。

❹ 精通等級1的魔法後，知識等級和熟練度等級上升為2，開始學習等級2的魔法。此時要繼續進行素描和臨摹等練習。

要施展魔法，當然就需要有MP和詠唱時間。
假設MP是專注力和精力，詠唱時間便是思考時間，那麼新手巫師就連要施展低等魔法，都得拚命用自己僅有的MP詠唱咒語並發動魔法。

而且施展魔法過後，中間還需要一段再詠唱時間（休息時間）。
新手巫師精通魔法後即可獲得附加能力，再也不需要MP、詠唱時間和再詠唱時間，賺取經驗值

的效率提升，施展魔法的速度也跟著提升。
擅長畫畫的人就相當於上級巫師，不需要MP、詠唱時間和再詠唱時間，就能瞬間使出所有等級的魔法。

網路上常有很厲害的畫師，會在畫圖的同時開語音聊天或看電視，因為他們就像上級巫師一樣完全不需要專注力。而他們會用多餘的專注力詠唱更高級的魔法咒語，所以畫技才會如此驚人。

何謂繪畫才能

如果只是單純地畫出人物圖案，其實根本不需要所謂的「才能」。大家所以為的才能，實際上和真正的才能完全不同。
常常會有人問我：「要怎麼做才能畫出好圖？」我都會這樣反問：

①你會把創作的角色當成真正的人嗎？
②你能坐在椅子上不停地畫嗎？
③你有想畫的東西嗎？

如果以上三題的答案都是Yes，你其實就已經具

備畫圖的才能了。
當中最大的難關應該就是②了。繪畫要進步，需要花很多時間和大量的練習，問題就在於畫圖時能不能沉得住氣坐得住。
不過，只要把練習養成習慣就有辦法突破瓶頸了。假設你每天能花1小時或半小時練習，就把當天練習的時間和畫的內容寫在便利貼上，再貼上牆加以紀錄。只要能這樣持續4個月，就能自然養成畫畫的習慣。我教的學生當中，的確有人因為這個方法成功養成習慣，這應該算是一種有效練習久坐的方法吧。

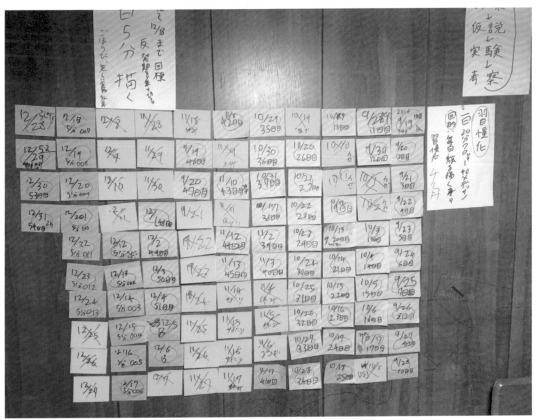

▲橘色是練習的日子，綠色是沒有練習的日子。以不同顏色的便利貼標示就能一目瞭然。

哪裡怪怪的？

下面的插畫，就是儘管畫得很努力、卻讓人感覺不出角色魅力的最佳示範。大家知道應該要修改哪些地方嗎？只要各位繼續讀這本書，自然就會知道需要修改哪些部分了。
我們來看看有哪些修改的重點。

後腦勺看起來是扁的
▶p.54

頭髮太單調
▶p.60

衣服沒有皺褶
▶p.96

胸形不自然
▶p.84

手臂形狀不自然
▶p.64

姿勢僵硬
▶p.92

手沒有立體感
▶p.70

腿沒有立體感
▶p.72

腳的形狀很奇怪
▶p.78

本書除了這裡列舉的重點以外，還會給大家很多提示。各位可以挑選自己需要的資訊，積極運用在作品裡。

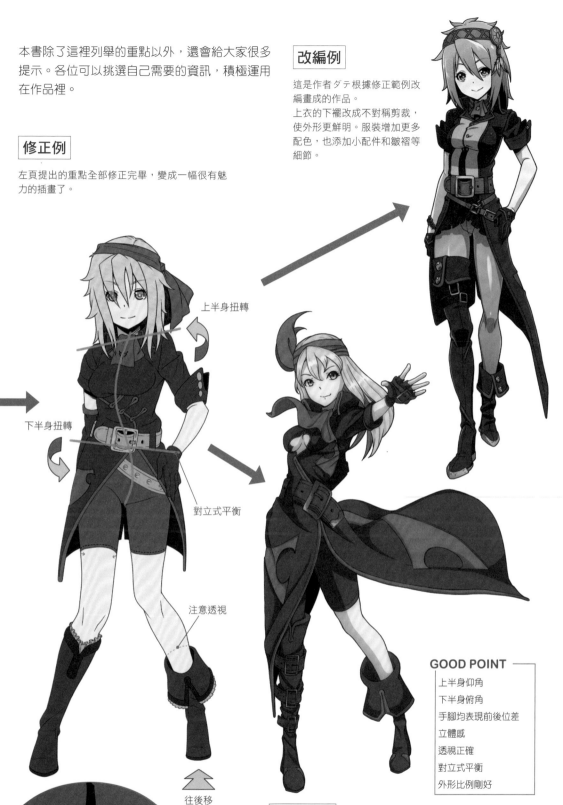

改編例

這是作者ダテ根據修正範例改編畫成的作品。
上衣的下襬改成不對稱剪裁，使外形更鮮明。服裝增加更多配色，也添加小配件和皺褶等細節。

修正例

左頁提出的重點全部修正完畢，變成一幅很有魅力的插畫了。

上半身扭轉

下半身扭轉

對立式平衡

注意透視

往後移

立體感

GOOD POINT

上半身仰角
下半身俯角
手腳均表現前後位差
立體感
透視正確
對立式平衡
外形比例剛好

學生修正

這是請畫出 p.14 角色的學生修改後的成品。
左頁的圖是 2014 年的作品，本頁的圖為 2017 年的作品。當初指點過的缺點都已經改正，可以看出有明顯的進步。

了解構圖，才能畫出魅力

撰文：弐藤 潔

一定要構圖嗎？

構圖是繪畫表現的一種手法，只要運用得當，作品就更能彰顯說服力，散發魅力。但並不是有好的構圖就一定能畫出好作品。構圖不過是繪畫的一部分，而不是繪畫的本質，只要記住這一點，相信各位應該就不會被構圖綁手綁腳，反而陷入畫不出來的窘境了。

不同的構圖模式會呈現不同的印象，像是壯闊、立體、動感等等。

好好思考自己想在作品裡強調的部分、省略的部分，再搭配各種印象應有的構圖，就能構思出引起大家共鳴的畫面。

而這一步，就是所謂的「表現」。

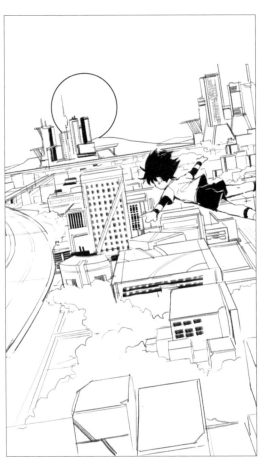
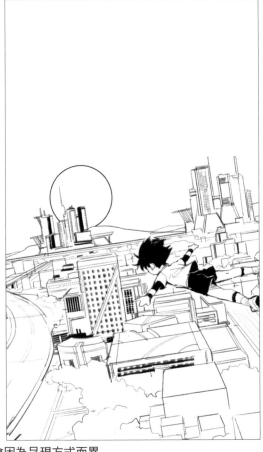

同一幅畫的主題，會因為呈現方式而異

什麼是表現？

表現是指藉由「誇大和省略」來「強調主題」。簡單來說，就是一種「變形」。意思是依需求改變描繪對象的形態，將觀眾的注意力導向作者想傳達的主題。

舉例來說，如果要設計一個商品化的動物角色，在面對「可愛動物」這個主題時，就要透過「誇大圓潤的部位」和「省略寫實質感」，簡單明瞭地表現出動物的「可愛」。

同樣的道理，如果想要畫一個中性俊美的男性角色，就要透過「誇張的五官表現」和「省略或模糊男性體格」來表現「中性美」。總而言之，將作品描繪主題的本質簡化到淺顯易懂，或是增添元素，以便帶給觀眾更好的觀賞體驗，就是所謂的表現。

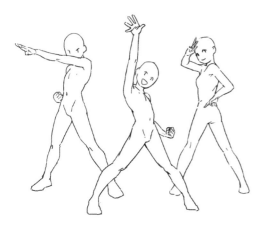

變身英雄或戰鬥系女主角的作品中常見的擴張式站姿。

變身英雄形象的表現

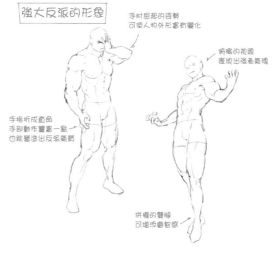

強大反派的形象

手肘屈起的姿勢可讓人物外形富有變化

俯瞰的視角表現出強者氣魄

手指折成直角手部動作豐富一點也能營造出反派氣質

併攏的雙眼可增添睿智感

利用視線和手的動作表現人物個性

構圖的注意事項

本書也會講解幾種構圖的模式，如果各位可以從中學到構圖技巧或是找到適合自己的構圖模式，那是再好不過的了。但還是希望大家都能記住，繪畫的本質並不是一味追求漂亮的構圖。

在構圖模式裡加點其他元素、挪動位置使構圖位移、在草稿或構思的階段無視構圖原則隨手亂畫等等，像這樣不過分拘泥於樣式的作法，也是繪畫的一大重點。

總共有哪些構圖模式？

在構圖篇（p.109）會依據各個目的需要的表現方式，列舉出合適的構圖模式，大家可以深入體會表現方式的差異，並實際嘗試一下自己偏好的方法。

我寫這些文章的出發點並不是要教大家「什麼時候一定要用哪種構圖，不能用其他構圖」，而是

想讓各位知道「這種構圖會呈現什麼感覺，可以應用在其他畫作上」。

就算構圖有不協調的感覺，之後也可以透過顏色或造形的修正來改善，希望大家能盡量嘗試各種構圖，找出適合自己的風格。

Column　克服繪畫瓶頸有竅門？

應該不少人會在畫圖時遇到瓶頸吧？瓶頸就是發生「認知落差」的現象。如果以剛才用過的巫師比喻來說明認知落差，就是指知識等級和熟練度等級之間的差距引起的誤解。

假設有個巫師擁有等級3的魔法知識。正如前面所說過的，魔法必須在知識和熟練度等級都相同時才能施展出來，而現在這名巫師的知識等級為3，熟練度等級則是2。他能用的魔法還只有2級，但知識等級已經有3級了，所以他會誤以為自己能使出等級3的魔法。

可是不管他試再多次，都只能施展出等級2的魔法火力。這個現象使巫師不免產生「我的3級魔法好弱啊，我的魔法怎麼比別人弱那麼多」的挫折感。簡而言之，就是陷入具備知識並培養出優秀的眼光，能夠看出自己的技術缺陷，卻不知該如何是好的狀態。

總之，要突破這種瓶頸，就只能提高熟練度，也就是透過練習素描來提高自己的技術水準，相信問題就會迎刃而解了。

相反地，當熟練度等級比知識等級還高時，只要多多臨摹或是閱讀工具書、吸收前人的知識，就能突破瓶頸。

這樣大家應該就很清楚，為什麼素描和臨摹的練習缺一不可了吧！

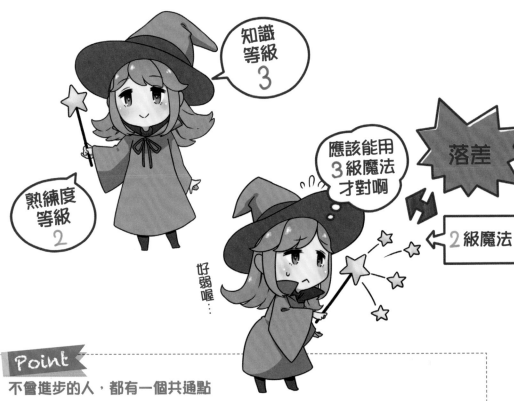

Point

不會進步的人，都有一個共通點

畫技停滯不前、無法進步的人，他們的特點就是什麼都不參考、只想靠自己的手感畫畫。

如果把憑手感畫的素描視為沒有任何裝備的狀態，那麼經過仔細觀察所畫出的素描，就等於是裝備了可取得兩倍經驗值的道具。後者所能取得的經驗值，自然與前者有非常大的落差。

既然有意識的練習得到的收穫這麼大，當然要這樣做才划算啊！因此各位在練習時，請一定要設定主題，像是「留意畫線方法」、「畫出漂亮的眼睛」，什麼主題都可以，重點是清楚知道自己在畫什麼。

人物篇

本篇會解說繪製角色時必須知道的整體比例，以及眼睛和嘴巴等部位的畫法。
大家可以直接從頭到尾通讀，也可以只參閱自己不擅長的部分。

撰文：ダテナオト

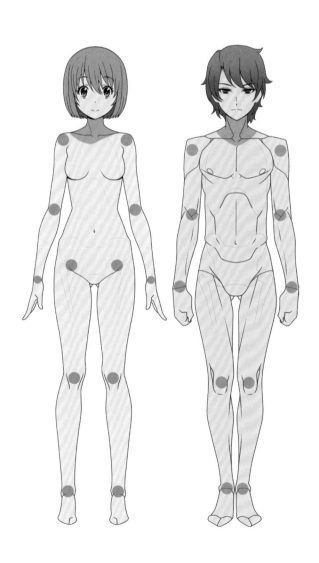

1章 人體的比例

了解人體的比例

Q. 哪張圖的比例最好？

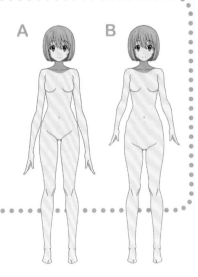

A　　B

我們先來解說人體比例的基礎知識。

請問，A和B哪一個是正確的比例呢？

其實兩邊都是偏離基本比例的錯誤示範。

A的手臂太長，加上腰部位置偏高，更顯得手臂過長。而B
是手臂太短、腰部位置偏低，導致軀幹顯得很長；明明有
腰身，看起來卻像水桶腰身材。

後面就來講解修改的方向，以及基本的人體比例。

頭身的基本比例

先從最常用的5.5～8頭身開始說明。5.5～8頭身
可以用同一套比例來作畫。

這裡以6.5頭身為例來講解畫法，請各位好好記
住這套最基本的比例。

1 畫頭部

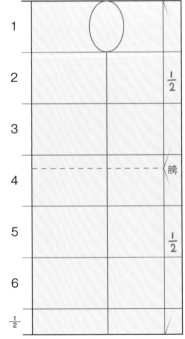

頭身的一半就是胯下的位置。

Point
如果是5.5～8頭身以外
請注意，2頭身或3頭身這類不屬於5.5～8頭身
範圍內的人物，並不適用這套比例。

2 畫軀幹

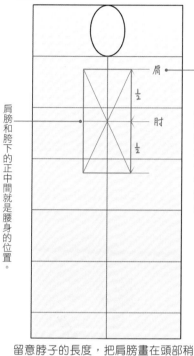

肩膀和胯下的正中間就是腰身的位置。

肩膀寬度會因頭身和畫風而異，不過平均來説，二次元畫作的女性肩寬是頭部（不包括頭髮）約1.5倍，而男性和寫實畫（三次元）女性則大約是2倍。

留意脖子的長度，把肩膀畫在頭部稍微偏下的位置。

3 畫腰身

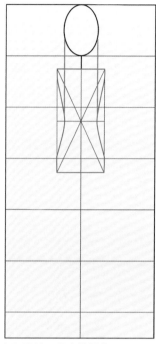

畫出和頭差不多寬的腰身。

4 畫手臂

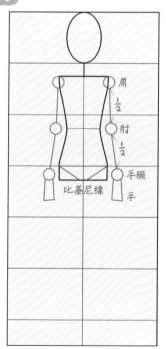

腰身的高度和手肘幾乎相同。胯下的高度則相當於手腕。肩膀到手肘，與手肘到手腕的長度相同。

5 畫雙腿

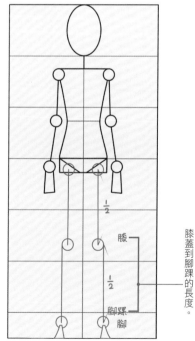

如果想畫長腿，可以拉長膝蓋到腳踝的長度。

大腿骨根部到腳踝的正中間，就是膝蓋的位置（大腿和小腿基本上長度一樣）。

6頭身與6.5頭身的差別

我們畫出實際的人物來看看吧。

這裡要講解的是大家最常畫的6頭身和6.5頭身。○頭身和○.5頭身的肩膀位置不同，要多加注意。

了解這些概念後，就能大致畫出基本的人體了。

至於各個部位的畫法，後續會再詳細說明。

● 6頭身的畫法

先按照「基本頭身比例」畫出人體。6頭身大約是小學中年級到高年級的身材比例。男女在小學畢業以前的身材並沒有太大的差異，所以畫成中性的感覺就好。男女的比例都相同。

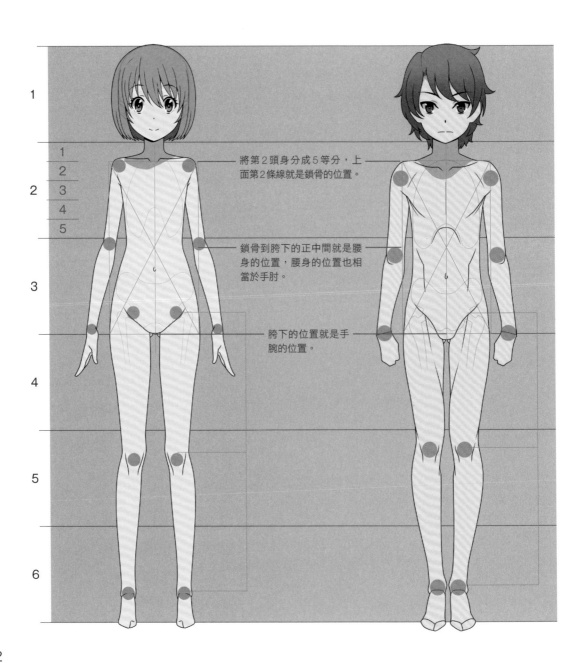

將第2頭身分成5等分，上面第2條線就是鎖骨的位置。

鎖骨到胯下的正中間就是腰身的位置，腰身的位置也相當於手肘。

胯下的位置就是手腕的位置。

● 6.5頭身的畫法

和6頭身一樣先按「基本頭身比例」畫出人體。

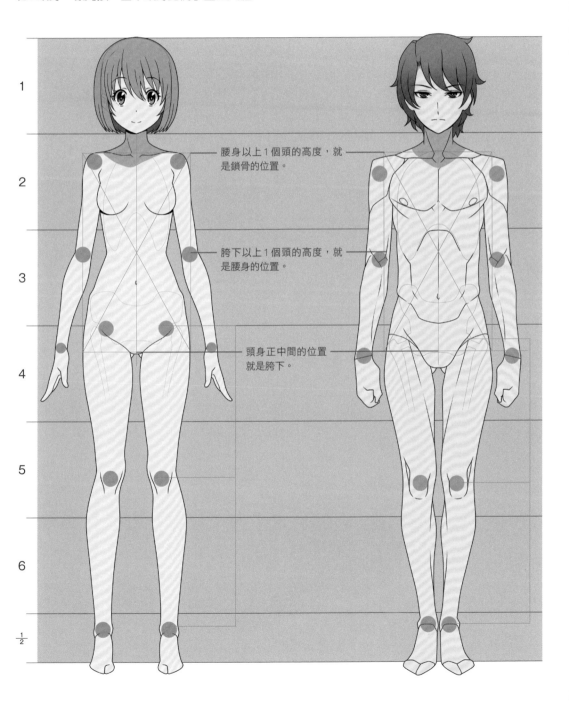

腰身以上1個頭的高度，就是鎖骨的位置。

胯下以上1個頭的高度，就是腰身的位置。

頭身正中間的位置就是胯下。

其他角度的畫法

我們來看看6.5頭身的側面。不管是側面還是半側面，身體的比例都不會改變，所以可直接按照畫正面時的比例來決定各部位的位置。

● 側面

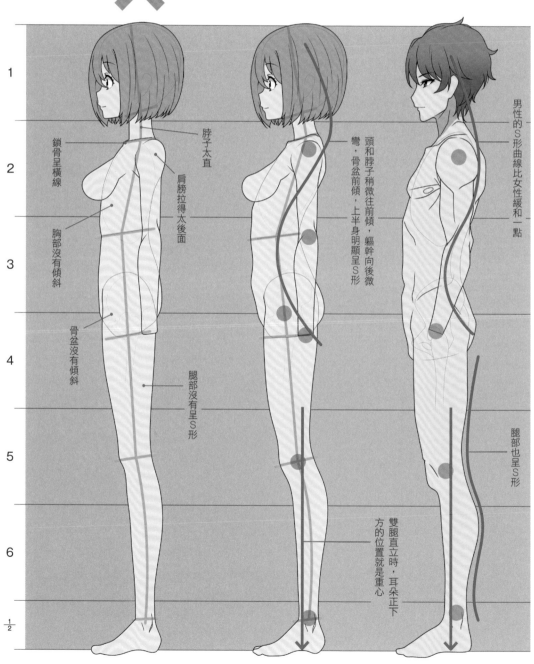

鎖骨呈橫線

脖子太直

肩膀拉得太後面

胸部沒有傾斜

骨盆沒有傾斜

腿部沒有呈S形

頭和脖子稍微往前傾，軀幹向後微彎，骨盆前傾，上半身明顯呈S形

男性的S形曲線比女性緩和一點

腿部也呈S形

雙腿直立時，耳朵正下方的位置就是重心

● 半側面

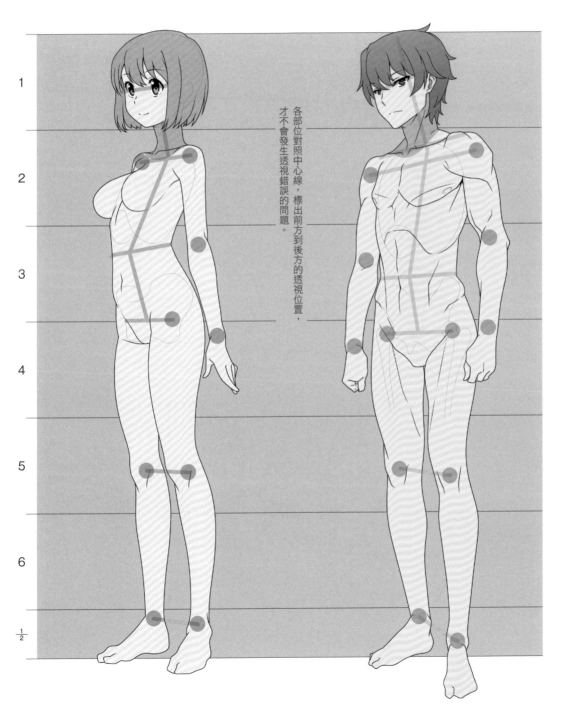

各部位對照中心線，標出前方到後方的透視位置，才不會發生透視錯誤的問題。

25

1章 人體的比例

腰身不會改變

Q. 哪一位看起來有腰身？

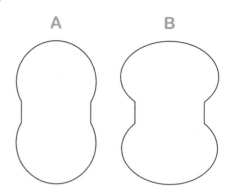

A B

比較一下右邊的 A 和 B，大家覺得哪一個有腰身呢？

應該很多人都會選 B 吧，但其實 A 和 B 中心處的長寬都是一樣的，兩者唯一的差別只在於上下端凸出的幅度。

為什麼人體的腰身和關節寬度不會有太大的改變呢？

後面就來解答這個問題。

何謂腰身

「畫出腰身」的意思，不是縮減腰身的部分，而是改變胸部和腰下盤的尺寸。

以腿部為例，只要改變大小腿相對於膝蓋的寬度，就會呈現凹凸有致的體型。適度調整這部分的寬度，即可任意畫出苗條、豐滿、微胖等各式各樣的體型。

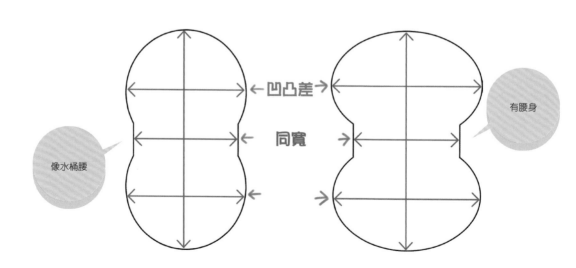

凹凸差

同寬

有腰身

像水桶腰

女性的體型差異

我們來看看女性的體型差異。這裡依照同一種人體比例，分別畫出苗條和較胖的人物。

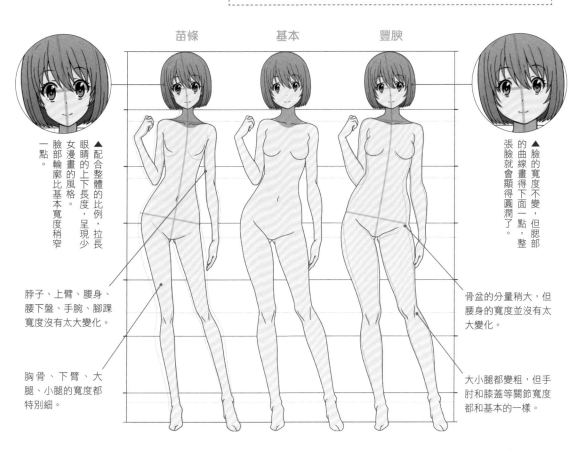

苗條　　　　基本　　　　豐腴

Point
關節不易發胖

人的關節是隨時都在活動的部位，所以脂肪很少、不易發胖。不過要是連關節部分都胖起來，就屬於相當肥胖的體型了。

▲配合整體的比例，拉長眼睛的上下長度，呈現少女漫畫的風格。臉部輪廓比基本寬度稍窄一點。

脖子、上臂、腰身、腰下盤、手腕、腳踝寬度沒有太大變化。

胸骨、下臂、大腿、小腿的寬度都特別細。

▲臉的寬度不變，但腮部的曲線畫得下面一點，整張臉就會顯得圓潤了。

骨盆的分量稍大，但腰身的寬度並沒有太大變化。

大小腿都變粗，但手肘和膝蓋等關節寬度都和基本的一樣。

怎麼畫3頭身

這裡示範的是4頭身與3頭身的人物畫。如果按照前面提到的基本比例來畫，頭身高度的正中間應該相當於胯下的位置，但是請看右邊的示範圖，胯部並不在正中間。
因為當頭身數小於6頭身時，就需要改用特殊的比例。

4頭身的中心在胯部上方，3頭身的中心在胸部，可以看出3頭身的中心位置比4頭身高。
請大家記住「頭身愈少，中心位置愈高」這個原則。

1頭身

1頭身

→中心

1頭身

1頭身

½頭身

1頭身

1頭身

→中心

1頭身

¼頭身

1章 人體的比例

男性是四方形，女性是三角形

Q. 哪一個是男性？

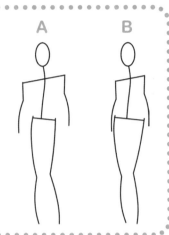

A　B

請各位先看右圖。A和B的頭部、四肢都是用圓和線畫成的，請問哪一個看起來像男性、哪一個像女性？應該很多人都會說A是男的、B是女的吧，但理由是什麼呢？

沒錯，答案就在肩寬和腰寬的差異。男性和女性的肌肉結構與骨骼形狀有很多不同之處，但最具決定性的差異就在肩寬和腰寬。

從這種火柴人畫風都能感覺得出男女差異，可見兩性的體格差距確實很明顯呢。

體格差異

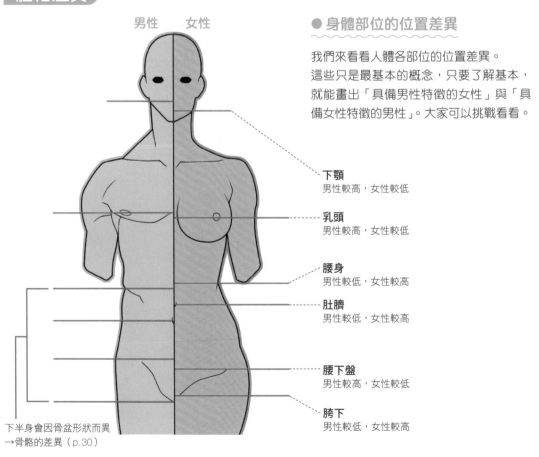

男性　女性

下半身會因骨盆形狀而異
→骨骼的差異（p.30）

● 身體部位的位置差異

我們來看看人體各部位的位置差異。
這些只是最基本的概念，只要了解基本，就能畫出「具備男性特徵的女性」與「具備女性特徵的男性」。大家可以挑戰看看。

下顎 男性較高，女性較低

乳頭 男性較高，女性較低

腰身 男性較低，女性較高

肚臍 男性較低，女性較高

腰下盤 男性較高，女性較低

胯下 男性較低，女性較高

● 簡化圖形

依據剛剛的解說，用直線將人體畫成幾何圖形，如下圖所示。

男性

女性

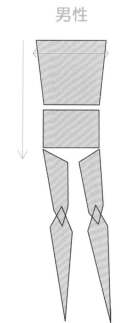

男性的體格是由四方形構成，女性則是由三角形和菱形構成

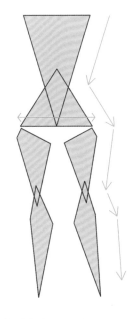

男性的軀幹線條幾乎呈現筆直向下，沒有明顯的凹凸起伏。

女性的軀幹上下（胸骨和骨盆）會明顯向外凸出。

臉部的差異

現在來看看男女的臉部特徵。男女臉部最明顯的差異就在顴骨、下顎和腮部的形狀。
男性的顴骨較高，下顎和腮部寬厚，整體呈現稜角分明的印象。
女性的顴骨較低，下顎和腮部稍尖，整體呈現圓潤的印象。

女性

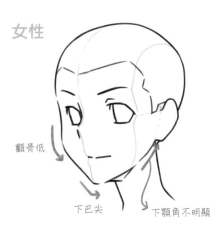

顴骨低

下巴尖

下顎角不明顯

男性

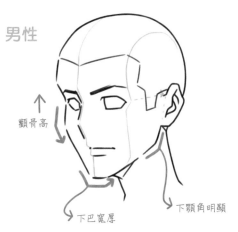

顴骨高

下巴寬厚

下顎角明顯

骨骼的差異

為什麼男性和女性的體格不一樣呢？這是因為男女的胸骨和骨盆形狀不同。

女性

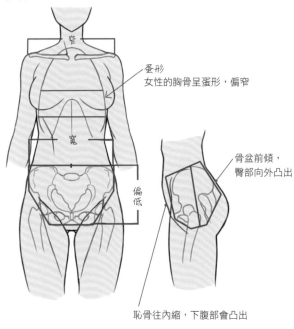

窄

蛋形
女性的胸骨呈蛋形，偏窄

寬

偏低

骨盆前傾，
臀部向外凸出

恥骨往內縮，下腹部會凸出

骨盆呈現左右寬、上下壓低的形狀。
左右寬是為了預留懷孕時的產道空間；
上下壓低是因為懷孕肚子會變大，胸骨
和骨盆之間必須預留空間給胎兒。

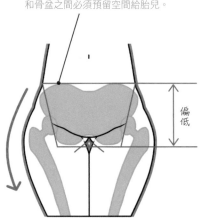

偏低

男性

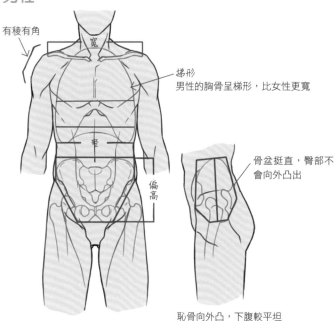

有稜有角

寬

梯形
男性的胸骨呈梯形，比女性更寬

窄

偏高

骨盆挺直，臀部不
會向外凸出

恥骨向外凸，下腹較平坦

男性的胸骨呈梯形，骨盆左右偏窄，
但上下距離較高。

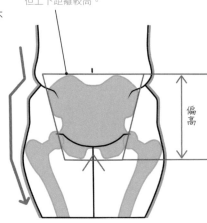

偏高

Column　利用輔助線素描照片

下圖是按照左邊的照片實際素描出來的作品。

大家可以看到照片上畫了很多輔助線。請先仔細觀察照片的人物結構，再實際畫畫看，應該會得到很多新的啟發。不過在這之前，應該很多人不知道該怎麼畫輔助線吧？以下就來示範說明。

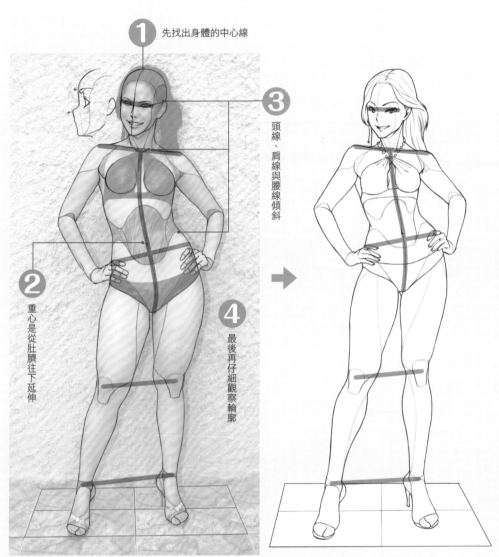

1 先找出身體的中心線

2 重心是從肚臍往下延伸

3 頭線、肩線與腰線傾斜

4 最後再仔細觀察輪廓

Photo by Jorge Mej·a peralta
https://www.flickr.com/photos/mejiaperalta/4328699160/
CC BY 2.0 : https://creativecommons.org/licenses/by/2.0/

1～**4**的重點，畫出輔助線。只要掌握這些重點，再徹底理解本書的內容，就一定能夠輕易畫出這種程度的素描。

雖然要學的東西有點多，但還是希望大家別放棄、一起慢慢努力學下去。只要學會這些知識，肯定能對各位的繪圖生涯產生非常大的助益

1章 人體的比例

年齡的差異不只有皺紋

Q. 哪一張圖看起來最年輕？

請先看看下面三張圖。三張圖的眼睛和嘴巴位置都一樣，請問哪張圖看起來最年輕？
應該很多人會覺得C看起來最年輕（年幼）吧。
假設A是原圖，可以看出B的下顎位置較低；C的下顎又比B更低，且眼睛上下距離也比較長。
這樣看來，感覺A的年齡最大，B是其次，C的年齡最小。
如果想營造不同年齡的感覺，只要注意下顎（曲線的位置）和眼睛的上下長度，就能畫出差別了。

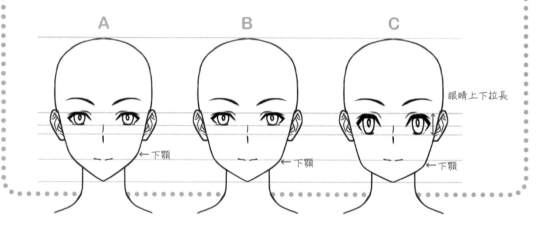

A　　　　B　　　　C

眼睛上下拉長

←下顎　　　←下顎　　　←下顎

年齡的變化

右圖是大約20～30多歲的男女。 我們就以這個
為基本， 看看臉部到老年期的變化過程。
主要變化有以下兩點， 作畫時要多加注意。

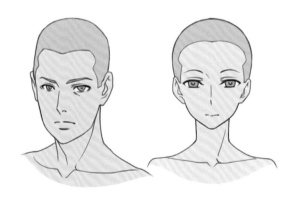

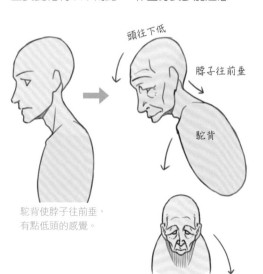

頭往下低

脖子往前垂

駝背

駝背使脖子往前垂，
有點低頭的感覺。

1. 皮膚鬆弛
皺紋隨著重心往下垂，皮膚變得鬆弛。

2. 下顎面積變小
牙齒因脫落或磨損，使得下顎變小。

● 40歲以後

皮膚開始鬆弛，眼尾和嘴角
出現明顯皺紋。
男性的臉頰肉下垂，所以臉
部出現更多稜角。

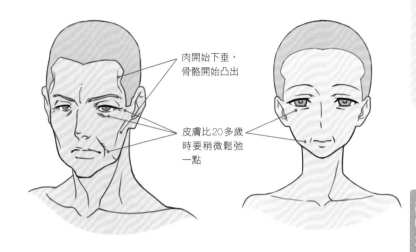

肉開始下垂，
骨骼開始凸出

皮膚比20多歲
時要稍微鬆弛
一點

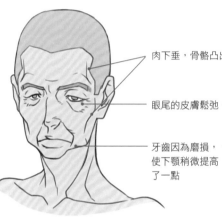

肉下垂，骨骼凸出

眼尾的皮膚鬆弛

牙齒因為磨損，
使下顎稍微提高
了一點

● 50歲以後

女性的臉頰肉也開始鬆弛，
肌肉變得比較明顯。
眼周和臉頰皮脂下垂，變成
垂眼。

● 60歲、70歲以後

除了臉以外，脖子周圍的皮膚和肉都會鬆弛。
鬆弛的皮膚會呈現下垂的樣子。男女的髮線都會往後退。

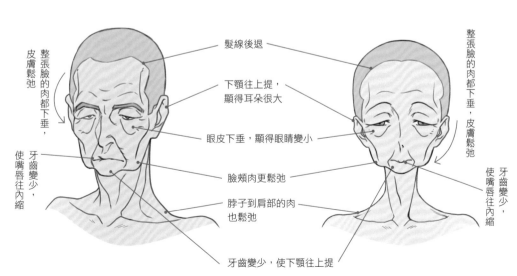

整張臉的肉都下垂，皮膚鬆弛

牙齒變少，使嘴唇往內縮

髮線後退

下顎往上提，
顯得耳朵很大

眼皮下垂，顯得眼睛變小

臉頰肉更鬆弛

脖子到肩部的肉
也鬆弛

牙齒變少，使下顎往上提

整張臉的肉都下垂，皮膚鬆弛

牙齒變少，使嘴唇往內縮

33

2章 臉部的畫法

如何畫出一張比例良好的臉

Q. 哪一張臉的比例最自然？

請各位先看右邊兩張圖，是不是覺得A看起來有種不平衡的感覺呢？

當你在畫人物時，有沒有注意臉部五官的位置？像是眼睛應該在哪裡、鼻子應該在哪裡，還有嘴巴……。

首先來好好學習臉部基本的五官位置吧。

A

B

臉的比例

我們來比較看看男女的臉部比例。

可以看出女性和男性的比例大不相同。

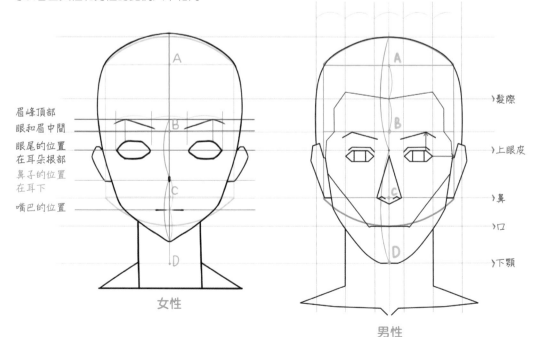

眉峰頂部
眼和眉中間
眼尾的位置在耳朵根部
鼻子的位置在耳下
嘴巴的位置

女性

髮際
上眼皮
鼻
口
下顎

男性

臉的畫法

● 女性

1 在圓形裡畫正方形

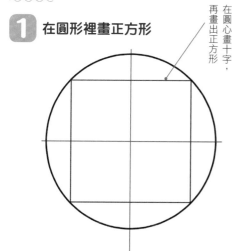

在圓心畫十字，再畫出正方形

2 擦去兩邊

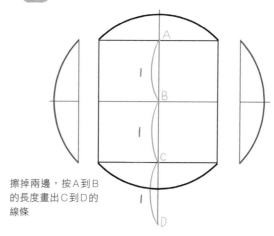

擦掉兩邊，按A到B的長度畫出C到D的線條

3 畫出大致的臉形

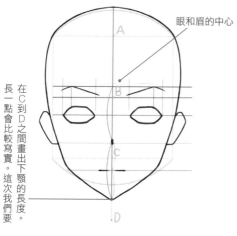

眼和眉的中心

在C到D之間畫出下顎的長度。長一點會比較寫實。這次我們要畫成熟的女性，所以下顎就畫在三分之一的位置。

4 五官的比例

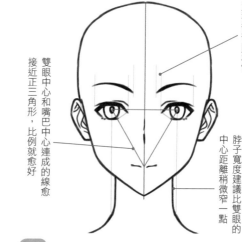

眉頭比眼頭的位置稍微往內延伸

雙眼中心和嘴巴中心連成的線愈接近正三角形，比例就愈好

脖子寬度建議比雙眼的中心距離稍微窄一點

5 畫出髮量

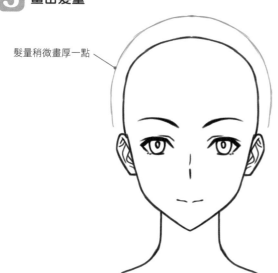

髮量稍微畫厚一點

6 清稿

描出漂亮線條大功告成！

● 男性

1 畫出大致的臉形

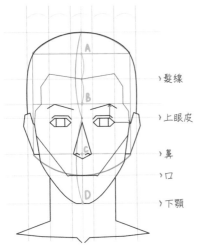

髮線
上眼皮
鼻
口
下顎

和女性一樣先畫個大致的男性臉形，但下顎要長一點。這次畫在D的位置。

2 畫出五官

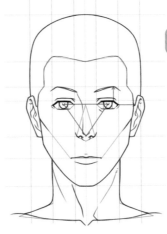

畫男性時，雙眼中心和鼻頭連成的線愈接近正三角形，比例就愈好。

3 畫二次元男性

二次元的男性可以使用同一種比例，只改變五官的畫法。

Column 寫實畫風與二次元畫風

要參考照片和人物等寫實影像繪製成插畫時，大家會不會覺得直接依樣畫葫蘆會有點怪怪的呢？

要將影像畫成二次元畫風時，各個部位都需要簡化。

尤其是頭部更需要進行複雜的簡化工作。

雖然這個概念講起來又臭又長，但還是希望各位能好好了解。

A是寫實畫風，C是二次元畫風；B則介於寫實和二次元之間，這裡姑且稱為2.5次元吧。

每一張畫最大的差別，在於中心線的口、鼻的簡化作法。我們就一張張來看吧。

寫實畫風

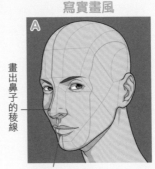

A

畫出鼻子的稜線

這裡會直接簡化
與B相比，嘴巴比較往外凸

2.5次元畫風
與A比較

B

畫出鼻子的中心線

省略外側的唇形

側臉的畫法

● 女性

1 大致畫出正面臉形

先畫出正面的五官位置參考線。請記住，正面和側面的五官位置都一樣。

2 畫出頭部的圓形

側臉並不是正圓形，而是橫向的橢圓。

3 比照正面位置畫出五官

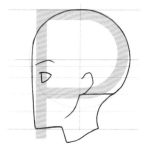

從眉心的位置畫一條往下顎的線。可以想像自己在寫一個大大的「P」字。

4 畫出鼻子到下顎的器官

畫上眉心和鼻子。

5 修正輪廓

要注意藍線的區域是側面。

6 清稿

描出漂亮的線條就大功告成！

二次元畫風

與B比較

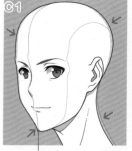

C1

下顎尖且寬度較窄，導致中心位置比B偏右一點，嘴巴的位置也隨著中心線右移。

與A比較

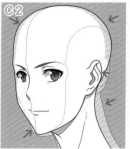

C2

比較A和C後，可以看出後腦勺的厚度和耳朵的位置完全不同。

從A到C的變化，可以看出後腦勺愈來愈厚，耳朵的位置也愈來愈往臉部靠攏。

這種變化與眼睛的大小有關。眼睛一大，臉就會顯得很大，所以後腦勺必須畫厚一點才能保持均衡的比例。

但是，後腦勺變厚的話，整個頭部也會跟著變大，導致頭身比例下降。因此經過長年演變後，二次元畫風的耳朵便逐漸靠向臉部，營造出後腦勺面積變大的效果，問題就能解決了。

參考照片來繪製二次元畫風的素描時，只要注意這些細節，就能畫出比例均衡的臉了（頭部畫法請參照p.54）。

37

2章 臉部的畫法

瞳孔呈現磨缽狀

Q. 哪一張圖的眼睛有對焦？

先請大家看看右圖。乍看之下兩者都很正常，但你有沒有覺得A的視線不太協調呢？

這是因為A的臉明明是右眼靠外側的半側面，瞳孔卻仍位於眼睛正中央的緣故。瞳孔的構造其實就像磨缽一樣，所以呈現的形狀會因角度而不同。

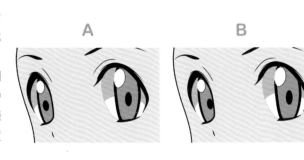

A　　　B

眼睛的構造

眼球的構造大致分為眼白、虹膜、水晶體（瞳孔）和角膜。

瞳孔表面覆蓋著半球形的透明角膜，虹膜朝著水晶體內凹成缽狀。因此，當臉像上圖一樣轉成半側面時，外側眼睛的瞳孔位置就會朝著臉的中心位移，否則會讓人覺得這個角色不知道在看哪裡。

只要好好注意這一點，就能畫出視線有準確對焦的眼睛了。

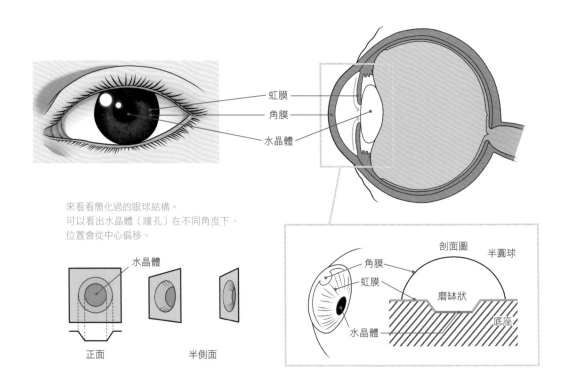

虹膜
角膜
水晶體

來看看簡化過的眼球結構。
可以看出水晶體（瞳孔）在不同角度下，
位置會從中心偏移。

水晶體

正面　　　半側面

剖面圖　　半圓球

角膜
虹膜
磨缽狀
水晶體
底座

寫實和變形畫風的差異

● 眼睛簡化

我們來比對實際的眼睛,看看哪個部分經過簡化後呈現什麼模樣。這樣就可以知道自己在畫畫時不由自主畫出來的部分,會對應到實際眼睛的哪個部分了。

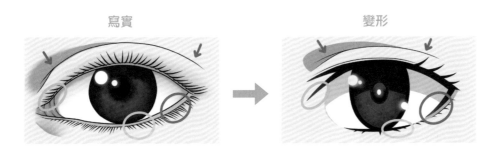

寫實　　　　　　　　　　　　變形

● 各種角度的眼睛

眼睛本來就不是平面,而是呈半球形的圓弧狀。
在畫仰視、俯視、半側面的臉等各種角度的眼睛時,要特別注意外側眼睛的眼尾,以及內側眼睛眼頭的曲線變化。

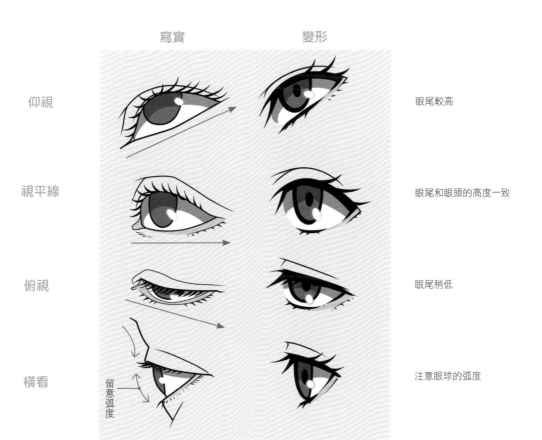

	寫實	變形	
仰視			眼尾較高
視平線			眼尾和眼頭的高度一致
俯視			眼尾稍低
橫看	留意弧度		注意眼球的弧度

有角度的外側眼睛

左右眼看起來形狀一樣、似乎只差在眼睛的寬度，但實際上畫外側眼睛時，有幾個要注意的重點。

外側眼睛的透視

當各位在畫不同角度的臉時，是不是都會不自覺將外側眼睛畫得窄一點呢？

但你知道為什麼要畫窄一點嗎？

把眼睛簡化成正方形，應該就會比較好懂了。內側的眼睛幾乎沒有透視，所以看起來就是正常的正方形；外側的眼睛有透視，所以會被壓縮，寬度明顯不同。

此外，透視也會讓眼尾的角度變得不一樣。

各位在作畫時，一定要仔細注意眼睛的寬度和角度差異。

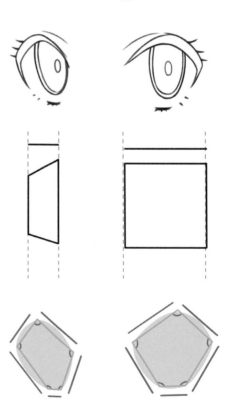

● 比較眼睛寬度

先來比較內側的眼睛和水平翻轉
後的外側眼睛。

翻轉的外側眼睛　　　　內側眼睛

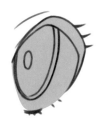 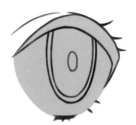

寬度有差！

眼睛長在臉部的曲面上。外
側眼睛位於曲面的邊緣，所
以寬度會變窄。

● 比較相同的寬度

接著來比較內側眼睛和拉成同等寬度的外側眼睛。
可以看出即使眼睛寬度相同，形狀也不同。

翻轉外側眼睛

內側眼睛
與外側眼睛等寬

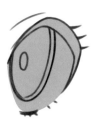

形狀有差！

仔細觀察就會發現眼尾的弧度不同。
單看輪廓應該就很明顯了。

Point

注意眼睛的弧度

仔細看寫實畫風的眼睛，會發現眼尾的
線彎曲弧度非常大。
因此在畫外側眼睛時，只要注意畫好這
條弧線，就能畫出很立體的臉了。

寫實的眼睛

變形後的眼睛

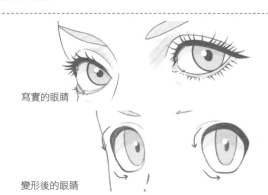

眼睛的形狀

● 眼睛基本上是六角形

眼睛的形狀基本上是由六角形所構成。只要改變六角形的形狀，就能畫出各式各樣的眼睛。

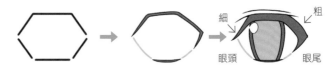

細　粗
眼頭　　眼尾

基本

圓溜眼

吊眼

吊眼 2

垂眼 1

垂眼 2

細眼 1

細眼 2

半瞇眼

Point

閉眼的畫法

應該有不少人懂得畫各種睜開的眼睛，但卻不太會畫微笑時的各種眼形吧？

只要在作畫時，仔細注意畫眼睛最高部分的差異，不管是吊眼還是垂眼，都能畫出它們微笑時呈現的眼形了。

吊眼

垂眼

眼神的畫法

按照剛剛講解過的眼睛基本畫法，再加上眼皮的動作，來畫出不同的眼神吧。

開心

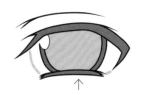

↑
下眼皮往上提，表達開心或憂愁的情緒

驚訝

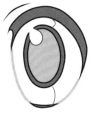

瞳孔與眼皮分開，表現出驚訝或天真的模樣

強調垂眼（軟弱）

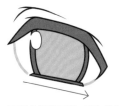

下眼皮跟著下垂，更加強調眼睛下垂

強調吊眼（強硬）

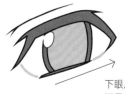

下眼皮跟著往上拉，更加強調吊眼

兇惡

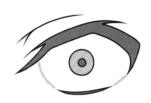

瞳孔縮小，變成俗稱的三白眼。用於表達瘋狂的情緒或面惡心善的落差

睡意

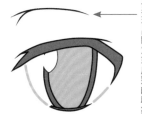

上眼皮線與眼眶拉開距離，可以表現出睡意或成熟的印象

眼皮畫成橫線，作為簡化的表現

Point

畫眼睛的3個重點

眉毛展現情緒
可以表現出氣憤、悲傷等情緒。

眼尾高度展現性格
展現出剛強、軟弱等性格。

睫毛展現個性（作者特色）
透過睫毛的畫法展現出個性。

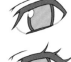

2章 臉部的畫法

散發魅力的眉毛與睫毛畫法

Q. 哪一種眉毛最自然？

其實右圖的4種眉毛都是常見的錯誤畫法。可能有人會覺得選好啊、沒有那麼奇怪吧？但是只要了解實際的眉毛生長方式後，就會知道它們哪裡不自然了。

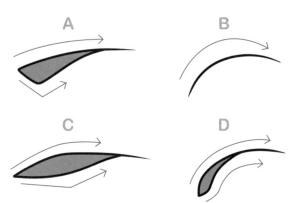

認識眉毛的流向

眉毛主要可以分成眉頭、眉中、眉尾三個部分。

畫眉毛時要注意上側呈現緩和的弧線，下側的線則是拉長的S形。看看上面的錯誤範例，可以發現和實際的眉毛流向並不一樣吧。如果畫成那個樣子，就會感覺人物沒有表情、很奇怪。

除非是要刻意畫成無表情或營造特殊效果，否則建議還是不要畫得太誇張。

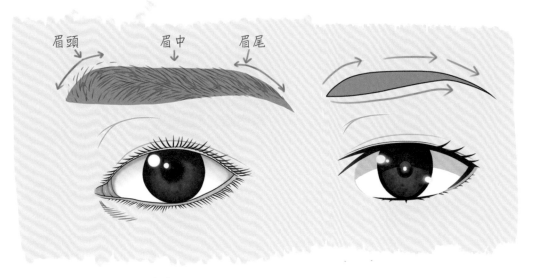

眉頭　　眉中　　眉尾

寫實　　　　　　　　　變形

眉毛的正確位置畫法

1 **依人物情緒畫出曲線**

順著臉的立體曲面，標出眉
毛位置的參考線。

斜角　　　　　　正面

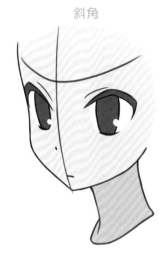
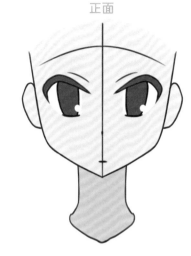

2 **擦掉中間**

擦掉眉毛中心的線段。

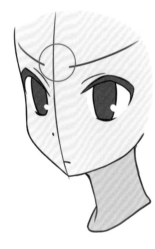

3 **修整眉毛的形狀**

按照 **2** 的線條畫出眉形即可。

熟悉睫毛的流向

睫毛是以眼睛正中央為中心呈放射狀生長，並非每一根都是筆直的，而是根部較粗、往外翹出弧度。
只要從根部開始畫成弧線，就能畫出漂亮的睫毛了。

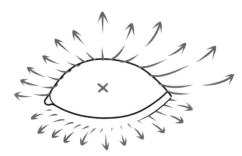

睫毛是從眼睛中心呈放射狀生長。

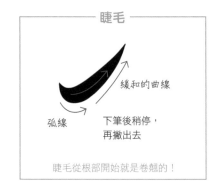

睫毛

緩和的曲線

弧線

下筆後稍停，
再撇出去

睫毛從根部開始就是卷翹的！

各種睫毛

以下用相同的眼形試畫了幾種睫毛的類型。
這裡示範的僅僅只是一小部分。近年常見的畫風臉部都不太有明顯的特徵，因此以下是利用瞳孔虹膜的處理和睫毛的畫法來營造出畫風的特徵。
這些終歸是將真正的眼形、睫毛生長方向簡化後的畫法，大家可以自行觀察後再動筆。

沒有睫毛

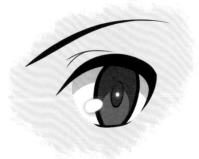

睫毛較稀疏

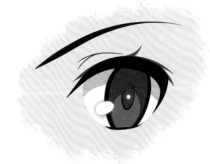

濃密的睫毛

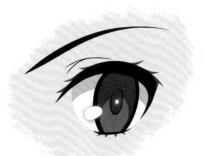

僅眼尾有睫毛

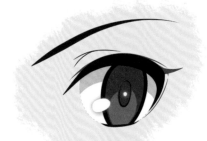

Column 藉由眉毛高度營造表情

是不是有人覺得「我畫的人物沒什麼表情變化，不像在笑，也不像傷心」呢？
請仔細看下方男女人物的眉毛高度。乍看之下每個表情都不一樣，但其實眉毛的形狀根本沒有改變。
現實人類在表達感情時，應該也不會出現像顏文字的「＞＜」或「（·＿·）」之類顯而易見的表情吧。
那，表情是怎麼變化的呢？根據微表情學的定義，就是「肌肉牽動眉毛」。在學會畫簡單易懂的漫畫
式表情以前，只要注意改變眉毛的高度，就能畫出不同的表情了。

請用手指遮住這張困惑表情的眉毛。有沒
有覺得遮住後就變成沒有表情了？
那麼，請移開手指再看一次這張臉，可以
看出這是一張困惑的表情。
因此，我們也可以說人的表情大多取決於
眉毛。

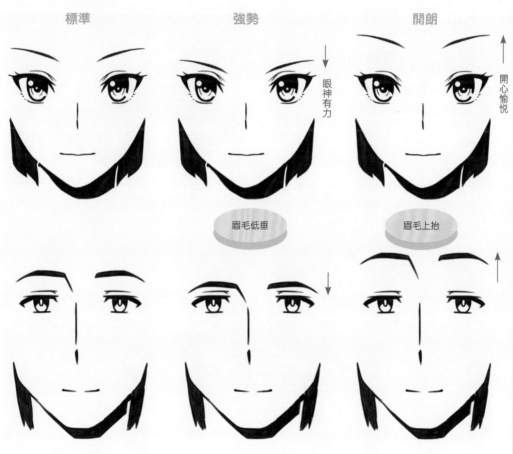

標準　　　　　　強勢　　　　　　開朗

眼神有力

開心愉悅

眉毛低垂　　　　眉毛上抬

2章 臉部的畫法

嘴巴正中央的空隙是什麼？

Q. 哪一邊的嘴巴畫得最自然？

請大家先看右圖。兩張嘴巴中間都有空隙。這是插畫和漫畫都很常見的表現手法。

那，A跟B哪一邊的嘴巴看起來最自然呢？

答案是A。各位只要了解嘴唇的構造，就會明白為什麼A看起來最自然了。

A B

認識嘴巴的構造

實際的嘴唇中心會呈現M字山谷形狀，但要是完整畫出來，就會顯得過度寫實。

插畫之所以不畫嘴唇的中心，正是為了避免寫實，這就是一種「故意不畫」的手法。

右圖是嘴唇的肌肉分布圖。

嘴唇肌肉

笑的時候，上唇左右肌肉會斜著向上拉提；困擾或悲傷時，下唇會向下低垂。

下唇比較有厚度。二次元畫作多半只會畫出下唇。

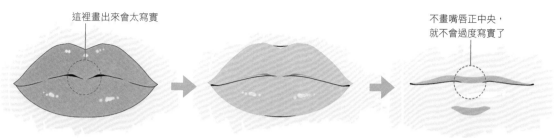

這裡畫出來會太寫實

不畫嘴唇正中央，
就不會過度寫實了

寫實

變形

● 注意嘴巴中心

畫半側面時，要留意牙齒的
弧度，最好要記得切斷各種
角度的「嘴巴中心線」。

寫實　　　　變形

Point

嘴唇中心的M

嘴唇閉起時的唇線大致呈M字形。
畫半側臉面，只要稍微注意一下M字
的角度，就能畫出立體感。

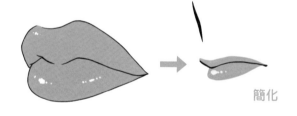

簡化

注意牙齒的弧度

● 牙齒的生長方式

在畫張開的嘴巴、微開的嘴巴時，要注意牙齒不是筆直生
長，而是會朝咬合處向內微彎，所以在牙齒和嘴唇之間畫
出空隙，會更有立體感。

牙齒並非筆直排
列，所以會出現
空隙

Column 畫出漂亮線條的訣竅

各位在畫線時，眼睛都在看哪裡呢？

應該很多人都沒特別注意這一點吧。經常有人因為「線畫得不好」、「線總是亂抖或是飄移，沒畫在應有的位置上」而問我該怎麼辦，其實這些人都有一個特定的作畫模式。

那就是「畫畫時死盯著筆尖或尺標看」。

能畫出漂亮線條的人，根本不會去看筆尖或尺標。

如果大家看過很會畫線條的人分享的描線影片，應該就會明白了，這些人在正式下筆以前，偶爾也會先試著撇幾筆。

這就像是棒球和高爾夫球的試揮一樣。先在腦中想像筆尖要怎麼動，就能畫出正確又漂亮的線條了。

另外，畫線和寫字一樣重視「起筆和提筆」還有「頓、勾、撇」，要多加注意。

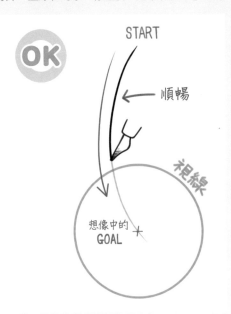

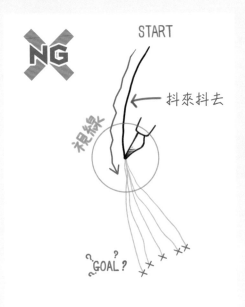

藉嘴角賦予表情

在嘴巴兩端「加重」可以畫出強調嘴角的表情。只要將嘴角的加重處稍微往上或往下，就能展現細微的表情。

雖然不用加重也能畫出表情，但加重會更容易畫出簡單好懂的表情。

Point

線尾加重

我們學寫字時，都會學到「頓」、「撇」這些能寫出漂亮字體的訣竅。

畫圖的線條也一樣，可以藉由疊畫幾筆或強調尾端（畫粗），畫出有立體感或生動的線條。

這種線條疊畫幾筆的部分或強調尾端的畫法，就稱作「加重」。

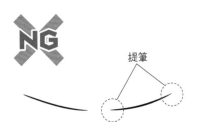

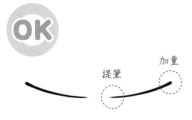

各種表情

想用嘴巴畫出表情時，嘴角尾端如果只是提筆帶過，表情會不太明顯，所以要加重筆畫，這樣就算是遠距離的人物也能有明顯的表情。

有加重

沒加重

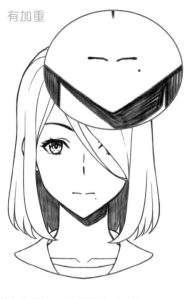
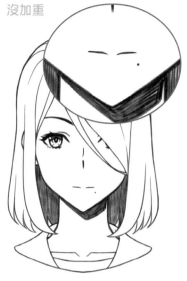

只要嘴角有加重，就算是遠距離的人物也能有明顯的表情。

笑

微張

微笑

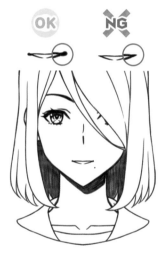

抿唇

不滿

大膽

2章 臉部的畫法

了解各種不同的鼻形

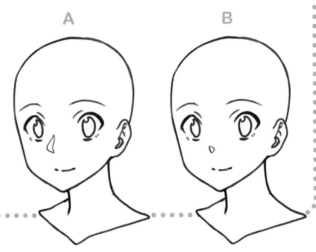

Q. 哪一個鼻子畫得正確？

請問 A 和 B 哪一個鼻子才是正確的畫法呢？你說兩邊都正確？沒錯，答對了！

其實兩邊的鼻子都沒有畫錯。鼻子會因為描繪的部分不同，而呈現不一樣的形狀。

大家可以依自己的畫風和情境多方嘗試看看。

A

B

認識鼻子的構造

臉部五官當中，就屬鼻子的畫法特別多，只要了解自己「在畫鼻子的哪一條輪廓線」，就能輕鬆畫出各種鼻子了。首先請大家記住鼻子包含哪些立體平面。

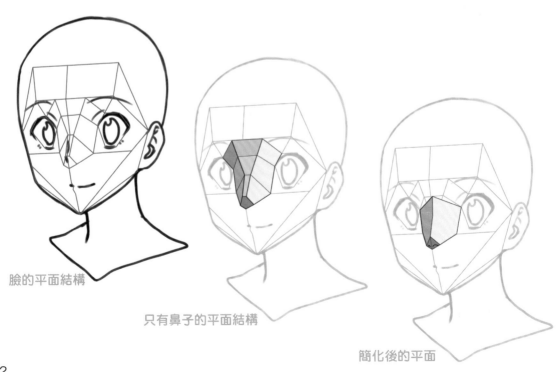

臉的平面結構

只有鼻子的平面結構

簡化後的平面

各種鼻形

我們來看看實際上有哪些鼻子畫法。

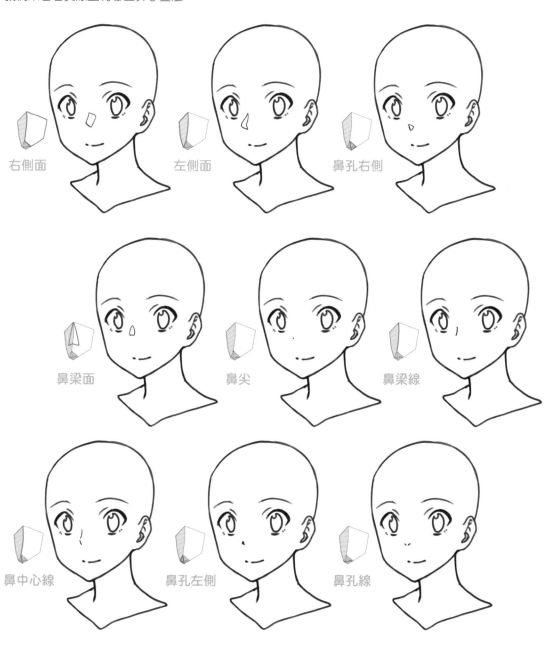

右側面　　　　　　左側面　　　　　　鼻孔右側

鼻梁面　　　　　　鼻尖　　　　　　鼻梁線

鼻中心線　　　　　鼻孔左側　　　　　鼻孔線

Column

**可愛的祕訣
在鼻子位置！**

這裡有A、B兩隻貓熊。
你覺得哪一隻比較可愛呢？
應該很多人都會選A吧。

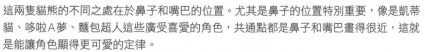

這兩隻貓熊的不同之處在於鼻子和嘴巴的位置。尤其是鼻子的位置特別重要，像是凱蒂貓、哆啦A夢、麵包超人這些廣受喜愛的角色，共通點都是鼻子和嘴巴畫得很近，這就是能讓角色顯得更可愛的定律。
這種定律又叫作「寶寶比例」，也適用於所有小動物的比例。

53

2章 臉部的畫法

大餅臉的原因在於後腦勺

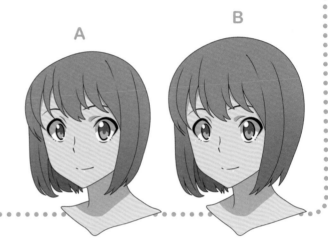

Q. 哪一張臉看起來比較大？

請問A和B哪一張臉看起來比較大呢？雖然B的頭比較大，但你有沒有覺得A的臉顯得比較大？

其實這兩張臉的大小都一樣。那為什麼A會看起來比較大？問題通常不是出在五官，而是頭部，特別是後腦勺太單薄才會造成這種錯覺。

A B

認識頭部的比例

● 半側面

各位有沒有覺得自己畫的人物臉部看起來莫名地大呢？

想必也有人因此試著縮小五官比例，結果反而破壞人物全身的比例，於是重畫好幾次吧。

這裡拿掉上面範例圖的頭髮，來看看素體的架構。

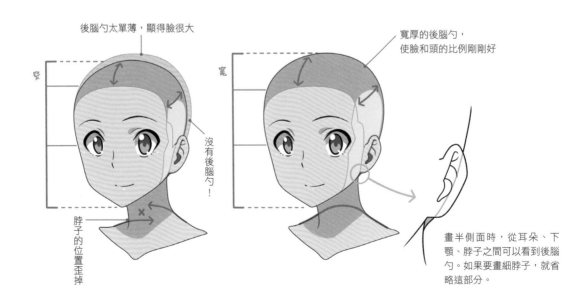

後腦勺太單薄，顯得臉很大

窄

沒有後腦勺！

脖子的位置歪掉

寬厚的後腦勺，使臉和頭的比例剛剛好

寬

畫半側面時，從耳朵、下顎、脖子之間可以看到後腦勺。如果要畫細脖子，就省略這部分。

● 側面

側面也一樣，後腦勺太小會顯得臉很大。

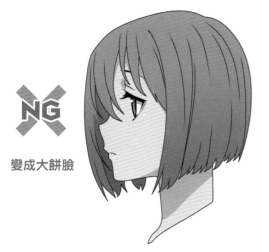

NG

變成大餅臉

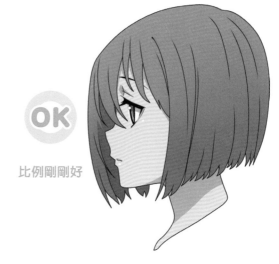

OK

比例剛剛好

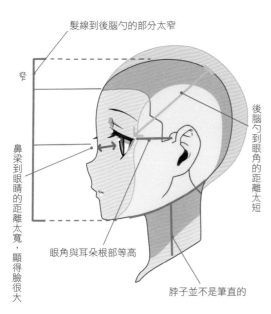

髮線到後腦勺的部分太窄

窄

鼻梁到眼睛的距離太寬，顯得臉很大

後腦勺到眼角的距離太短

眼角與耳朵根部等高

脖子並不是筆直的

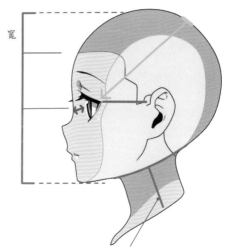

寬

下顎線條和後腦勺相連，脖子是傾斜的

Point

戴上安全帽來想像頭形

畫頭部時，想像自己是在畫全罩式安全帽，會更容易畫出正確的比例。
尤其要注意下顎到後腦勺的線條，可以看出它是斜著往上切。

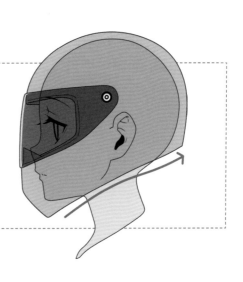

2章 臉部的畫法

五官更立體的訣竅

Q. 哪一個是仰視？哪一個是俯視？

下面是「仰視」、「俯視」和「直視」的簡化圖，各位知道它們分別是哪一張臉嗎？
答案是左到右為「直視」、「仰視」、「俯視」。其實這三張臉的輪廓都是相同的形狀，
差別只在於五官（眼、鼻、口）和耳朵的相對位置。

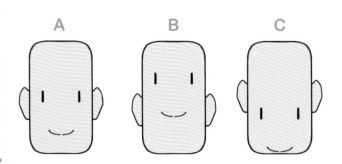

A B C

也就是說，重點不是在於眼睛的形狀，而是五官的位置。
各位只要記住，想畫出仰視的感覺時，就將五官畫在臉部上側、耳朵畫在下側；俯視則五官畫在下側、耳朵畫在上側。

仰視和俯視

以下是參考上圖畫的範例。
請大家先看錯誤示範。臉形雖然是呈仰角和俯角，但眼睛的位置卻很奇怪。重點在於要注意臉形、眼睛的位置，以及耳朵的位置。

整體朝上。

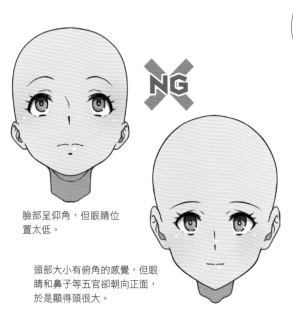

臉部呈仰角，但眼睛位置太低。

頭部大小有俯角的感覺，但眼睛和鼻子等五官卻朝向正面，於是顯得頭很大。

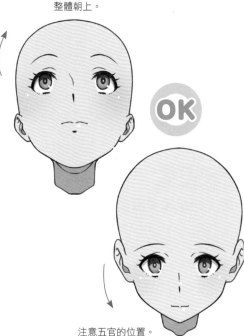

注意五官的位置。

各種臉部角度

以下是正面、半側面、側面的仰視、直視、俯視的樣子。

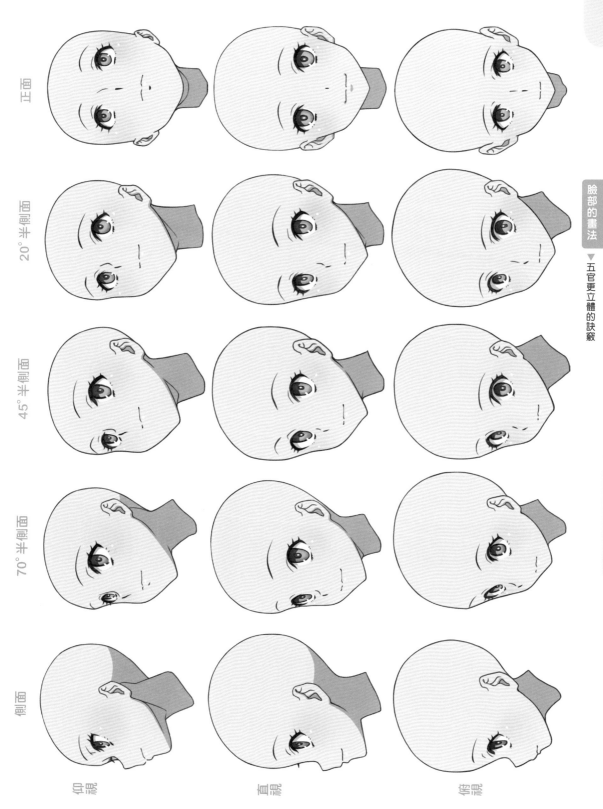

掌握三面圖的立體感

大家在畫臉時，都會先用圓形和十字線打草稿吧。但是很多人在畫半側面和側面時，卻搞錯了十字線的用意。

將正面呈筆直的十字線改成從側面看，可以看出鼻子、嘴巴向外凸出。正面的十字直線就是以眉間為中心的線。因此在畫側面時，一定要注意位於眉間的十字線。

另外，在畫半側面時，只要留意十字線會隨著側面的凹凸直接反映在中線上，就會明白該如何畫出立體的臉了。

正面	側面	半側面

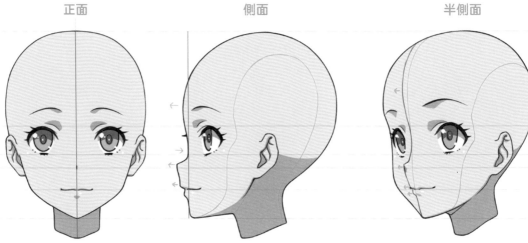

額頭、鼻子、嘴巴向外凸出。

Column 最好畫的角度

正面、側面、半側面……各位知道哪個角度的臉最好畫嗎？

答案是70度的半側面。這是臉上各部位重疊最多、最立體的角度。

請大家特別注意鼻子、外側的眼睛，以及臉頰的曲線。可以看出它們都有很明確的前後位置關係。畫這個角度的臉，可以輕鬆畫出恰到好處的感覺，不妨試試看！

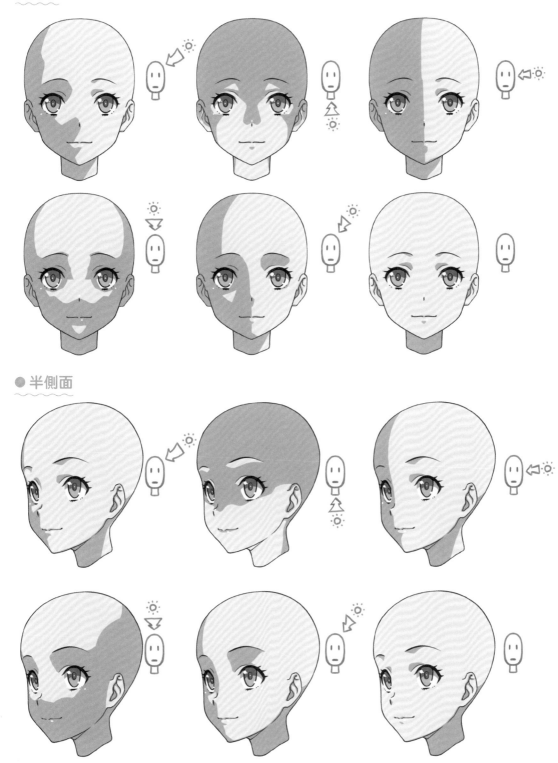

光源襯托的立體感

這裡大致畫了幾種常見的頭部光源參考範例。
只要充分了解臉部的構造，就能畫出更細緻的影子。請各位在練習素描時仔細觀察看看。

● 正面

● 半側面

2章 臉部的畫法

以隨機線條畫出自然秀髮

Q. 哪一邊看起來最自然？

右圖畫的是瀏海。各位覺得哪一邊看起來最自然？是不是覺得B最自然呢？總覺得A太單調了。應該不少人都會煩惱「自己畫的頭髮太平面、沒有質感」，問題到底是出在哪裡呢？

A

B

髮束的畫法

之所以會煩惱頭髮畫得太平面、沒有立體感，最大的原因是頭髮缺少變化，以及重疊的髮束沒有前後差異。

● 頭髮的重點整理

首先，我們來整理一下單調的頭髮必須改進的地方。
1. 增加頭髮的變化。
2. 整理髮束的前後關係。
請多多注意這兩點。

Point

髮束沒有前後差異，就會失去立體感，要注意一下。

NG

太平面
頭髮看起來是平面。

看起來像同一束頭髮複製貼上

前後關係
先修改髮束的前後位置。

4 3 2 1

同樣的長度會顯得單調

看起來有立體感了呢！

不規則
髮束改成有厚有薄，增加變化。

但髮質還有點僵硬

畫出S形
把髮束改成S形，呈現飄逸的感覺。

頭髮看起來是不是很柔軟？

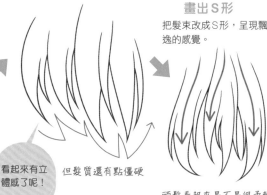

● 如何畫出飄逸的頭髮

頭髮會受到重力的影響。只要作畫時注意頭髮的哪個部分會承受重力，就能畫出有軟有硬的變化了。
比方說，用髮膠抓好固定的髮型違反了重力，所以只要畫出重量集中在髮束中心的弧線，頭髮看起來就很堅硬了。
相反地，如果要畫清爽飄逸的頭髮，只要畫出重量集中在髮尾的弧線，就會呈現一襲柔軟有彈力的秀髮了。

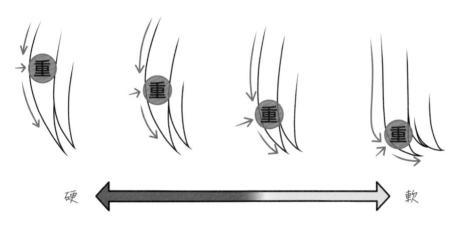

硬 ←――――――――→ 軟

髮尾的畫法

先畫好髮束外側的線條，再順著它畫出內側的線，就能簡單畫出漂亮的髮尾。
請記住「重點在外側的線條」。
作畫的時候，外側線條弧度要大一點，內側線條才不至於彎曲。

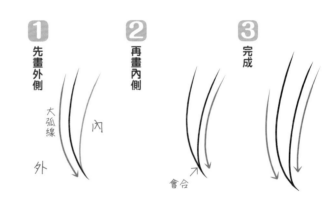

① 先畫外側　大弧線　內　外

② 再畫內側　會合

③ 完成

Point

立體感的進階表現

如果想畫出漂亮的頭髮，靠外側的髮束畫細一點，就會顯得比較立體。
接著再想像一下扁麵條扭曲的樣子，為髮束加上扭轉的效果，就能畫得更生動了。

愈靠外側的髮束畫得愈細，會更有立體感。

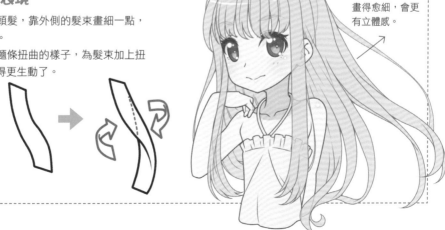

頭部分區畫出頭髮

頭髮生長的位置，大致可分成前面、側面、鬢角、頭頂（×2）、後面、後頸這6個區塊。
如果考慮到頭髮的實際髮量，也可以分成前面、側面、後面、後頸這4個區塊。

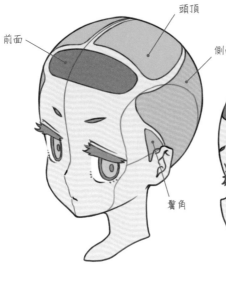

前面
頭頂
側面
鬢角

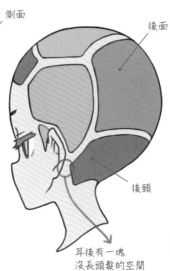

後面
後頸
耳後有一塊
沒長頭髮的空間

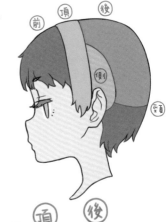

前 頂 後
側
頂

前 頂 後

長髮的後頸和後面頭髮合為一體，
所以可只分成3個區塊作畫。

瀏海的形狀

左圖的瀏海中間兩束形狀相同，缺乏立體感。由於瀏海是呈半球體的形狀分布，所以要注意它繞行的弧度。

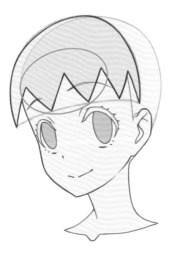

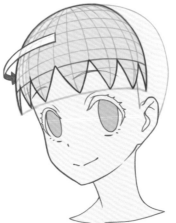

Column

瀏海與肩寬的比例

在畫萌系插畫時，肩寬畫成和上眼皮兩邊的髮量相同的寬度，比例看起來最剛好。
如果是畫半側面，肩寬會顯得比頭寬稍窄一點。這時只要將肩寬畫成後腦勺到臉頰正下方的位置即可。

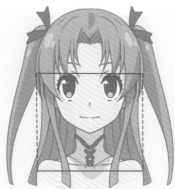

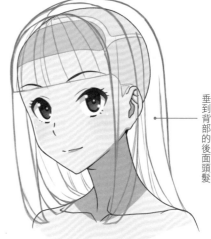

頭髮的畫法

這裡按照實際的區塊來示範頭髮的畫法。

1 想像區塊的位置

先確定好頭髮在頭部分割的區域。

頂　前　側　鬢角

2 畫瀏海

在瀏海區域畫出半球形的塊狀

3 畫側面頭髮

在瀏海兩旁畫出從頭頂垂下來的側面頭髮

4 畫後腦勺的頭髮

在側面頭髮的後面畫出垂到背部的後面頭髮

5 依草稿描線

參照草稿的線條，
分割出更細的髮束。
運用上一頁的技巧，隨機畫出不同的
頭髮長度和寬度，以免過於單調。

6 清稿

只要注意頭部區塊就能明白頭髮的前後位置了吧？

上色後完成。

3章 身體的畫法

前臂和上臂長度一致

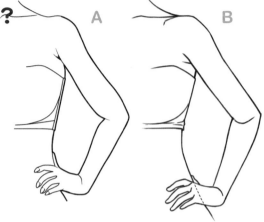

Q. 哪一條手臂最自然？

A

B

請問右圖那一條手臂看起來最自然呢？沒錯就是B。各位知道為什麼A看起來很奇怪嗎？以下就來講解詳細的原因。

認識手臂的比例

● 手臂長度

為什麼A的手臂顯得不自然呢？問題就出在上臂，最常見的錯誤就是寬度變化太大。

大家一定要好好記住，肩膀到手肘、手肘到手腕的長度是一樣的。

至於鎖骨，則是與肩膀連在一起。

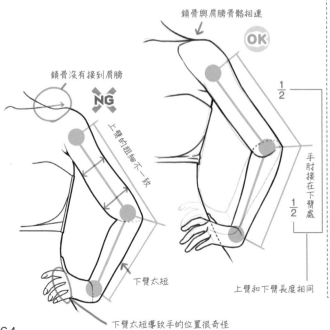

鎖骨與肩膀骨骼相連

鎖骨沒有接到肩膀

NG

上臂的粗細不一致

下臂太短

上臂和下臂長度相同

下臂太短導致手的位置很奇怪

OK

$\frac{1}{2}$

$\frac{1}{2}$

手肘接在下臂處

Point

常見的錯誤

這裡來介紹幾種常見的手臂錯誤畫法。

手臂的線條不會朝同一方向彎曲，同一位置的前後左右隆起的形狀也不會一樣。只要看下圖的OK範例就會明白，當其中一側線條伸展時，另一側線條就會呈現S形。

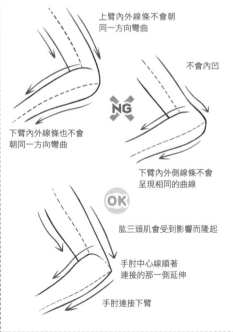

上臂內外線條不會朝同一方向彎曲

不會內凹

NG

下臂內外線條也不會朝同一方向彎曲

下臂內外側線條不會呈現相同的曲線

OK

肱三頭肌會受到影響而隆起

手肘中心線順著連接的那一側延伸

手肘連接下臂

● 認識肌肉的名稱和動作方式

手臂的肌肉結構非常複雜，但需要注意的只有表面的肌肉，尤其是三角肌、肱二頭肌、肱三頭肌的伸縮方式。手臂伸直時，後側（肱三頭肌）的S形幅度會變大；手臂彎曲時，則是前側（肱二頭肌）的S形幅度變大。

男女的肌肉動作方式都是一樣的。

隆起

三角肌

肱三頭肌

肱二頭肌

橈側伸腕短肌

橈側屈腕肌

肱橈肌

上臂

下臂

伸直

彎曲

不同角度的手臂形狀

手臂內外側的高度並不一樣。來看看各種角度的手臂高度差異。

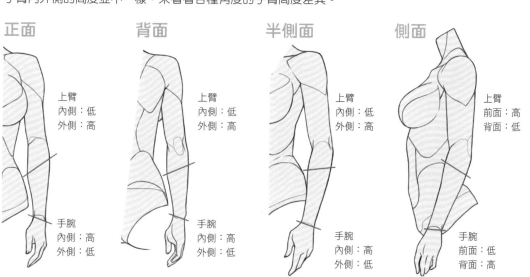

正面

上臂
內側：低
外側：高

手腕
內側：高
外側：低

背面

上臂
內側：低
外側：高

手腕
內側：高
外側：低

半側面

上臂
內側：低
外側：高

手腕
內側：高
外側：低

側面

上臂
前面：高
背面：低

手腕
前面：低
背面：高

手肘彎曲時的位置

肩膀到手肘、手肘到手腕的比例是1：1，由此可知手肘就位在肩膀到手腕的正中間。因此，只要在連結手腕到肩膀的線條正中心拉出標示直角的線，線的末端就是手肘的位置。

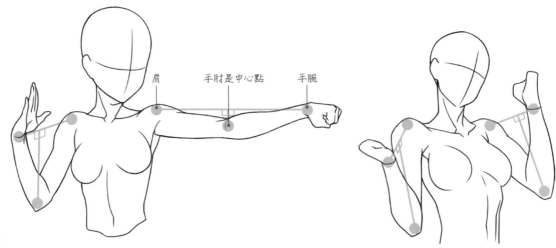

肩　手肘是中心點　手腕

● 手肘與手腕的位置

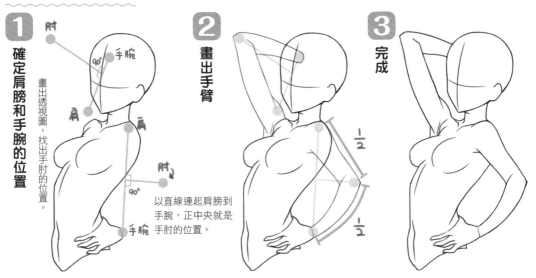

1 確定肩膀和手腕的位置

畫出透視圖，找出手肘的位置。

肘　90°　手腕

肩　肩

肘　90°

以直線連起肩膀到手腕，正中央就是手肘的位置。

手腕

2 畫出手臂

1/2
1/2

3 完成

Point

各種角度的手臂

橫向伸直的手臂，肩膀到手肘與手肘到手腕的比例是1：1，但隨著下臂往前伸或做出其他角度的伸展時，比例就不是1：1了。

這是因為手肘到手腕的下臂需要透視的關係。

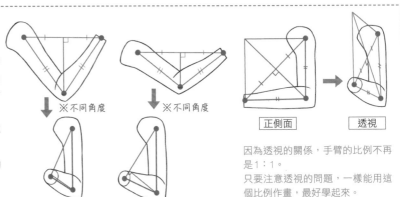

※不同角度

※不同角度

正側面　透視

因為透視的關係，手臂的比例不再是1：1。

只要注意透視的問題，一樣能用這個比例作畫，最好學起來。

手臂的畫法

● 注意手臂的形狀

了解肌肉的形狀和手肘的位置後，我們就來畫畫看手臂吧。

只要觀察手臂的骨頭（藍色中心線），就會知道手臂和腿一樣都不是筆直的。這裡希望大家要注意將關節的部分畫細一點，為手臂畫出明顯的「細部」。

此外，下臂和手腕內外側的高度並不一樣，作畫時要格外留意。

高

高

● 簡化圖形協助思考

想像手臂的形狀，將輪廓簡化成單純的幾何圖形。

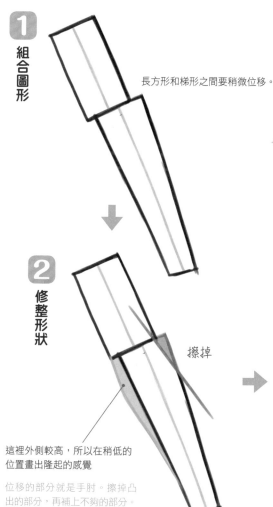

1 組合圖形

長方形和梯形之間要稍微位移。

2 修整形狀

擦掉

這裡外側較高，所以在稍低的位置畫出隆起的感覺

位移的部分就是手肘。擦掉凸出的部分，再補上不夠的部分。

3 畫出手掌和肩膀

手腕也要畫成外側比較高的樣子！

畫上手部和肩膀，大功告成。

3章 身體的畫法

五指呈扇形展開

Q. 哪一邊是正確的手指連接方式？

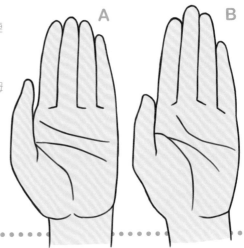

A B

請各位先看看右圖。哪一邊手掌才是正確的手指連
接方式呢？

答案就是B。

A的手指是以平行的方式連接，長度幾乎一樣。拇
指看起來也莫名地長。

B則是呈現中指最長的扇形構造。

認識手的構造

手指的關節並不是平行的，而是呈現扇形。

手指和手背的長度比例為1：1。

食指、中指、無名指的長度差不多，但因為手指是以扇形的方式連接手掌，

所以中指會顯得比較長。

拇指的高度會比食指根部稍微高一點。

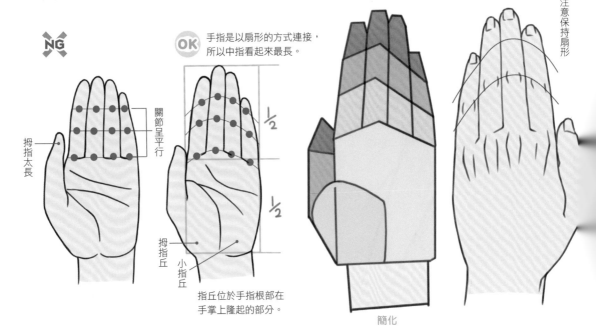

NG

拇指太長

關節呈平行

OK 手指是以扇形的方式連接，
所以中指看起來最長。

1/2

1/2

拇指丘

小指丘

指丘位於手指根部在
手掌上隆起的部分。

簡化

注意保持扇形

認識手指的構造

● 手指關節

手指會朝著末端逐漸變細。指背呈現非常平緩的S形，指腹有著膨軟的隆起，指尖則像馬蹄一樣的平坦。

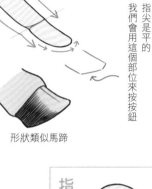

S字

隆起
隆起

指尖是平的
我們會用這個部位來按按鈕

形狀類似馬蹄

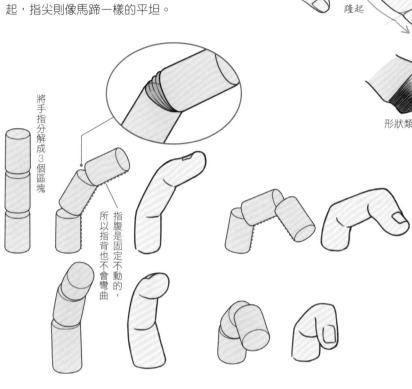

將手指分解成3個區塊

指腹是固定不動的，所以指背也不會彎曲

指甲形狀

指甲畫長一點就會像女性。

● 正面的手部形狀

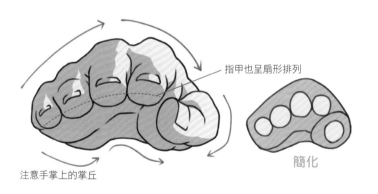

指甲也呈扇形排列

注意手掌上的掌丘

簡化

從正面看手，會發現手指並非直線排列，而是呈扇形。
從指甲就能看出手指排列偏離了中線。

OK

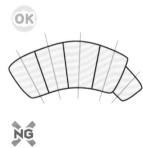

NG

上圖是簡化後的手指排列示意圖。
作畫時要注意保持扇形，避免畫成並列的直排。

手的畫法

1 畫出手背

手背呈五角形。

2 畫出拇指指根部

幫 **1** 畫上三角形的拇指根部。

3 畫出手指

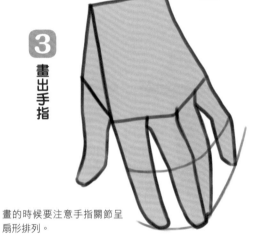

畫的時候要注意手指關節呈
扇形排列。

4 畫出手指的立體感

在手指根部畫上※「外撇」就完成了

※ 參照下方 Point

Point

一條線畫出立體感

手背的指根只要加上一條線，就能明確表
現出手指的前後關係，變得更有立體感。
這裡將這條線稱為「外撇」。

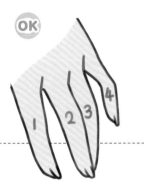

手的各種角度

來看看各種不同角度的手。

● 360度

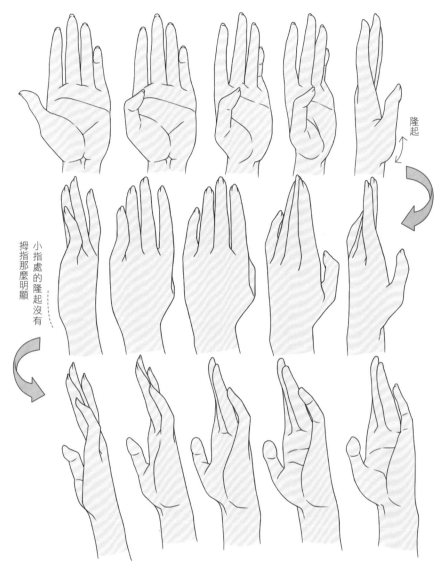

隆起

小指處的隆起沒有拇指那麼明顯

● 手勢

為手賦予握拳的力道、指認的方式等各種演技（手勢），可以藉此表達更細膩的情緒。

輕握

握拳

扇形

指認

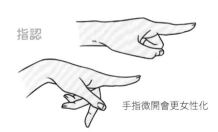

手指微開會更女性化

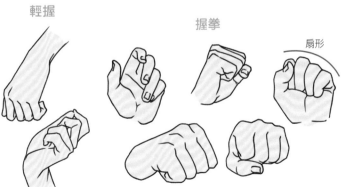

3章 身體的畫法

了解腿部的結構

Q. 哪一條腿最自然？

右圖是簡化過的腿部圖片，請問各位覺得哪一條腿最自然？

是不是覺得A的線條沒什麼起伏、看起來像根棒子呢？不僅內外都沒什麼隆起，各部分的高度也都一樣，看起來就是很笨拙的畫法。

以下就來講解該注意哪些重點，才能畫出像B一樣有曲線的腿。

A　　　B

畫腿訣竅在於高度和S形

這裡參照上面不自然的範例A，重畫了一條腿。請大家仔細觀察大腿、膝蓋、小腿、腳踝這些重點部位。

補充一下，本書將整條下肢稱作「腿」，腳踝以下的部分則稱作「腳」。

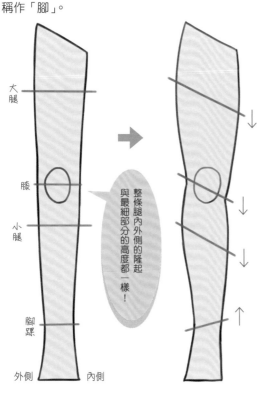

大腿

膝

小腿

腳踝

外側　內側

整條腿內外側的隆起與最細部分的高度都一樣！

重點部分的高度已經修正完畢。

是不是看起來好多了呢？

腿部線條修飾成S形，這就是正確的腿部形狀。

而且這張圖不只能當作腿，也可以說是手臂。這樣大家應該都知道正確作畫的訣竅，就是要注意高度和S形了。

● 認識肌肉

腿部有各式各樣的肌肉組織。大腿有股二頭肌和股四頭肌
等柔軟的肌肉，所以在腿部彎曲時形狀會改變。

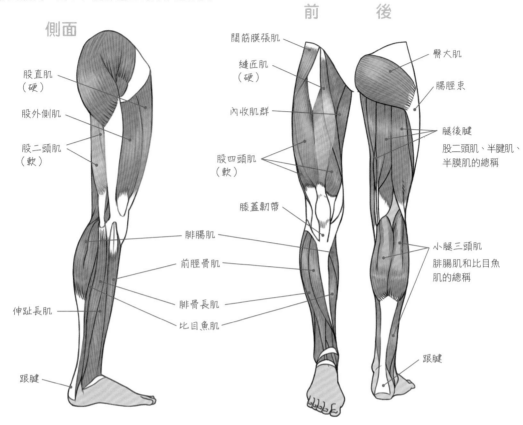

側面

股直肌（硬）
股外側肌
股二頭肌（軟）
腓腸肌
前脛骨肌
腓骨長肌
比目魚肌
伸趾長肌
跟腱

前　　後

闊筋膜張肌
縫匠肌（硬）
內收肌群
股四頭肌（軟）
膝蓋韌帶

臀大肌
腸脛束
腿後腱
股二頭肌、半腱肌、半膜肌的總稱
小腿三頭肌
腓腸肌和比目魚肌的總稱
跟腱

各種角度的腿部形狀

腿的內外側高度並不一樣。來看看各種角度的腿部高度差異。

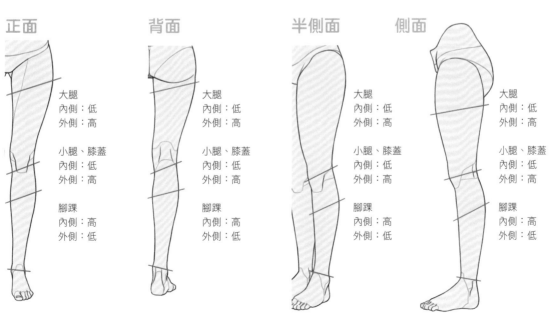

正面

大腿
內側：低
外側：高

小腿、膝蓋
內側：低
外側：高

腳踝
內側：高
外側：低

背面

大腿
內側：低
外側：高

小腿、膝蓋
內側：低
外側：高

腳踝
內側：高
外側：低

半側面

大腿
內側：低
外側：高

小腿、膝蓋
內側：低
外側：高

腳踝
內側：高
外側：低

側面

大腿
內側：低
外側：高

小腿、膝蓋
內側：低
外側：高

腳踝
內側：高
外側：低

腿部肉感

接著我們來看男女的腿部差異。

豐腴　　　　　　細瘦

● 女性

正中間是普通體型的腿，愈往右愈瘦，愈往左則愈有肉感。重點在於大腿和小腿，女性的這兩處的線條是比較緩和的弧線。

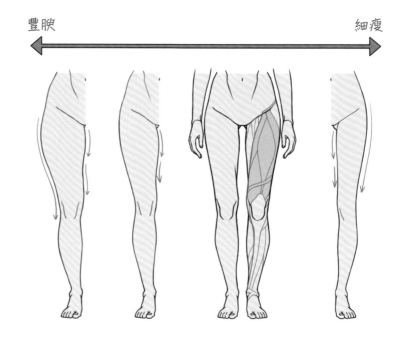

肌肉　　　　　　細瘦

● 男性

男性的範例圖，則是畫成愈往右愈瘦、愈往左愈強壯。重點在於大腿和小腿隆起的方式和女性不同，只要畫成有稜有角的隆起，就能分別畫好男性和女性的腿了。

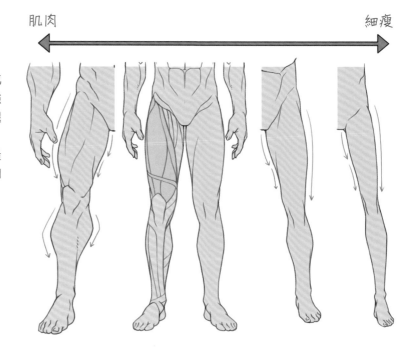

Point　肉感的重點在大腿和小腿

如果想畫出稍胖或苗條等不同的體型，只要為基本體型加肉或減肉就可以了。修改上圖箭頭指示的部分，即可畫出各種體型。

在前面腰身的章節（p.26）也講解過，作畫時要特別注意腿部最細的部分，也就是膝蓋和腳踝的寬度幾乎保持不變。

腿部的畫法

● 注意腿部的形狀

了解腿部肌肉的形狀和膝蓋的位置後,我們就來畫畫看腿部吧。

只要觀察腿部的骨頭(藍色中心線),就會知道腿和手臂一樣都不是筆直的。這裡希望大家要注意將關節的部分畫細一點,為腿部畫出明顯的「細部」。

此外,大腿和小腿內外側的高度並不一樣,作畫時要格外留意。

● 簡化圖形協助思考

想像腿部的形狀,簡化成單純的幾何圖形。

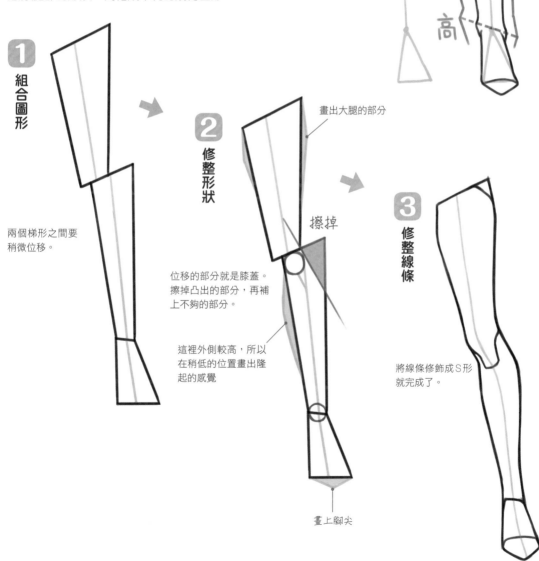

1 組合圖形

兩個梯形之間要稍微位移。

2 修整形狀

畫出大腿的部分

擦掉

位移的部分就是膝蓋。擦掉凸出的部分,再補上不夠的部分。

這裡外側較高,所以在稍低的位置畫出隆起的感覺

3 修整線條

將線條修飾成S形就完成了。

畫上腳尖

腿形的變化

來看看腿在彎曲和坐下時的形狀變化。

● 坐下

腿在坐下和抬高時,正面看大腿會呈三角形。

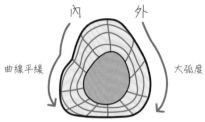

內側的曲線較平緩,外側則是有大弧度的隆起。

坐下時,大腿後面會呈現平緩的曲線,才方便坐好。

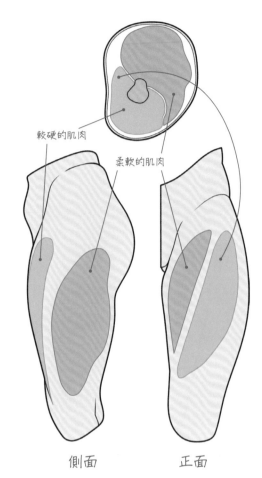

較硬的肌肉

柔軟的肌肉

側面　　　　正面

大腿的肌肉有柔軟的部分和較硬的部分。

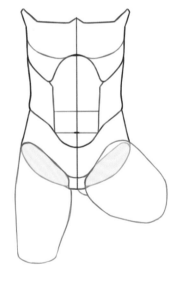

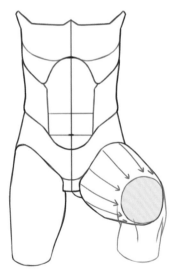

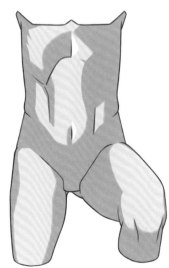

大腿內側和背面有柔軟的肌肉,所以作畫時最好
要畫出肉質的不同。

● 正坐

正坐時，大腿和小腿會緊貼在一起，
使肌肉擠到變形。

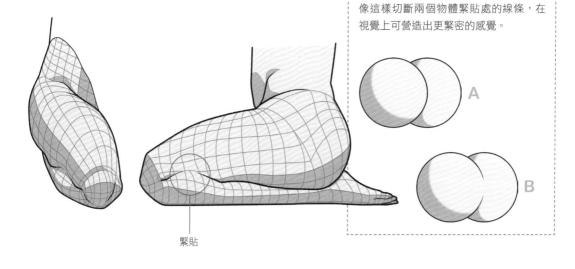

緊貼

Point

緊貼的畫法

看看下圖的A和B，是不是覺得B看起來
貼得比較緊呢？
像這樣切斷兩個物體緊貼處的線條，在
視覺上可營造出更緊密的感覺。

A

B

Column 利用圓柱思考腿形

請各位先看右圖。這是一雙穿了過膝襪的腿，你覺得
右腳和左腳哪一邊看起來最自然？
乍看之下兩者都很自然，但仔細看看襪口的部分，有
沒有發現B的左腳有點奇怪呢？

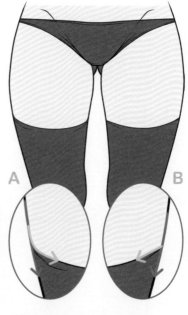

A B

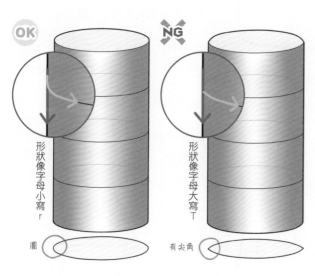

OK **NG**

形狀像字母小寫「r」

圈

形狀像字母大寫「T」

有尖角

我們來看看腿部的簡化圖。
環繞 B 左腳的襪子線條是呈現「T字」
形。這是表現尖角的畫法，而不是圓形。
正確畫法是 A 的「r字」形。
人體全身都是由圓形（或橢圓形）所構
成。作畫只要仔細注意呈現出「環繞」
的線條，會更有立體感。

3章 身體的畫法

腳板的厚度很重要

Q. 哪一隻腳才正確？

請問右圖的A和B哪一隻腳的畫法才正確呢？答案是A。B是很常見的錯誤畫法。
B的腳背太扁平，會給人一種腳黏在地板上的感覺。
以下就來講解畫腳的技巧。

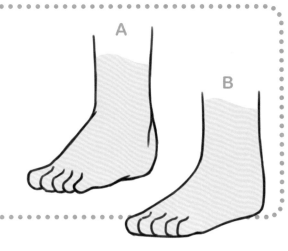

注意腳背的表現

作畫時，要仔細注意呈現腳背的厚度。

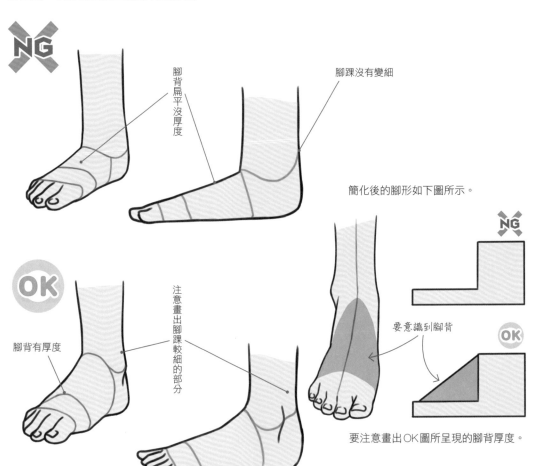

NG 腳背扁平沒厚度　腳踝沒有變細

簡化後的腳形如下圖所示。

OK 腳背有厚度　注意畫出腳踝較細的部分

要意識到腳背

要注意畫出OK圖所呈現的腳背厚度。

認識腳的形狀

腳大致可以分成3個區塊。

只要記住腳尖（①）是三角形、腳背是梯形（②）、腳跟（③）是四方形，就能簡單畫出來了。

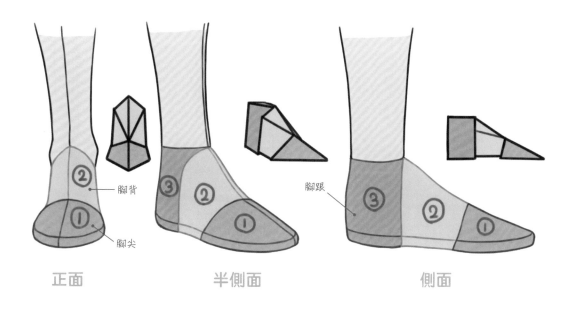

腳背

腳尖

正面　　　　　半側面　　　　　側面

腳跟

Column　內八和外八的畫法

外八和內八的畫法其實非常簡單。

畫外八時要將腳內側的線筆直向下畫，內八則是將線往內彎，就能分別畫出來了。

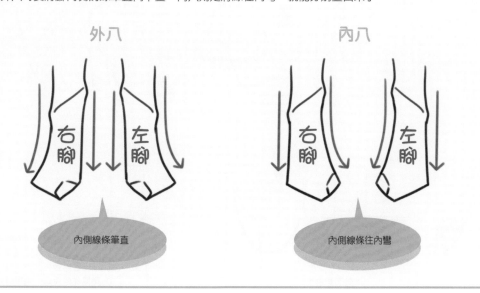

外八　　　　　　　　　　　　　　內八

右腳　左腳　　　　　　　　右腳　左腳

內側線條筆直　　　　　　　內側線條往內彎

腳的畫法

來看看簡單的腳部畫法。

● 赤腳（左）

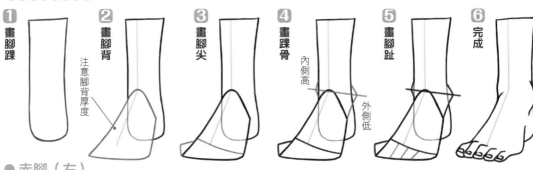

1 畫腳踝　2 畫腳背　注意腳背厚度　3 畫腳尖　4 畫踝骨　內側高　外側低　5 畫腳趾　6 完成

● 赤腳（右）

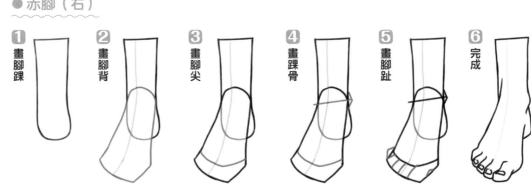

1 畫腳踝　2 畫腳背　3 畫腳尖　4 畫踝骨　5 畫腳趾　6 完成

● 高跟靴（左）

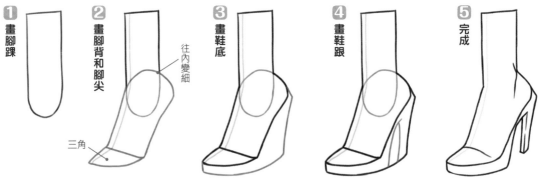

1 畫腳踝　2 畫腳背和腳尖　往內變細　三角　3 畫鞋底　4 畫鞋跟　5 完成

● 高跟靴（右）

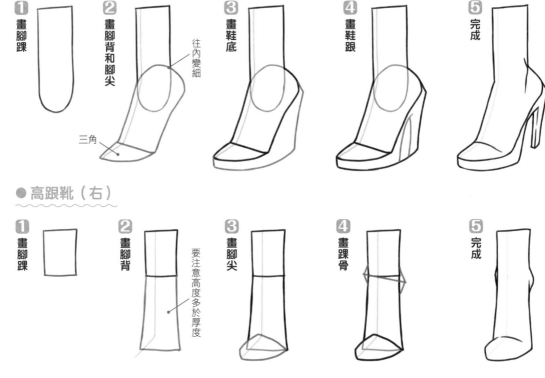

1 畫腳踝　2 畫腳背　要注意高度多於厚度　3 畫腳尖　4 畫踝骨　5 完成

各種腳部的角度

這裡畫了各種不同角度的腳。內側腳心要確實畫出拱形。
畫成扁平足會顯得不太好看，一定要多加注意。

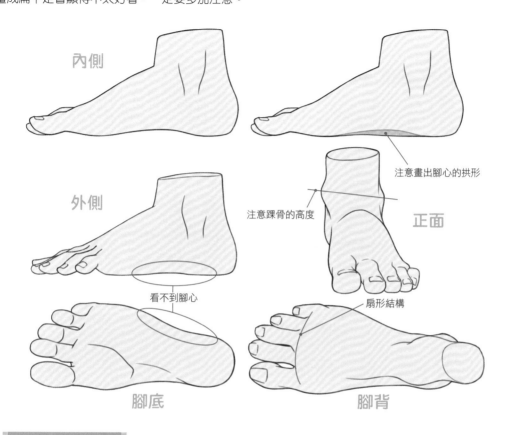

內側

外側

注意踝骨的高度

注意畫出腳心的拱形

正面

看不到腳心

扇形結構

腳底

腳背

Column

比較手腳的大小

畫二次元作品時，頭部會畫得比寫實畫更大，所以手腳的尺寸要是比照實際的人類比例，就會顯得特別大，導致人物比例失衡。
手的尺寸要畫得和臉的大小（額頭到下顎）差不多，腳則是比頭的尺寸稍微小一點。

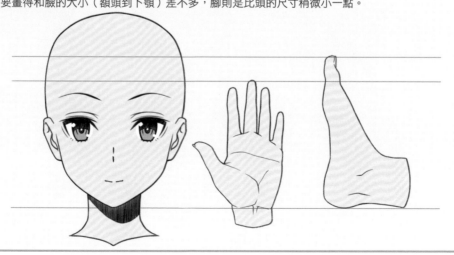

3章 身體的畫法

軀幹的可動範圍只有腹部

Q. 哪一邊的軀幹最自然？

請問 A 和 B 哪一邊是自然的軀幹長度呢？答案
是 B。其實人類的胸骨和骨盆就是有這麼大。
胸骨和骨盆非常堅硬，形狀不太會改變。也就
是說，軀幹能動的部位就只有腹部而已。
如果作畫時沒有意識到胸骨和骨盆的大小，畫
出的人體就會像是沒有骨骼一樣軟趴趴，一定
要多加注意。

軀幹的可動範圍

這裡以簡化的方式畫出女性的軀幹曲面結構。
藍色部分是可動的區域。

胸和腰大部分都是由骨骼構成，
所以形狀基本上不會有變化。

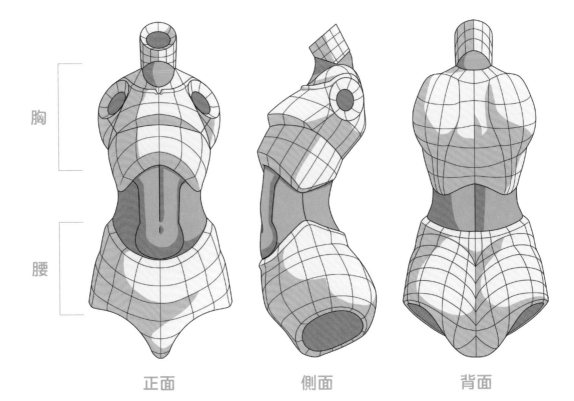

胸

腰

正面　　　　　　　　側面　　　　　　　　背面

簡化的軀幹結構

先把軀幹分成胸、腹、腰下盤這三個部分,以簡化的方式來思考。從簡化圖形就能看出各部位的形狀、各部位如何相連,可以當作畫俯角和仰角時的參考。

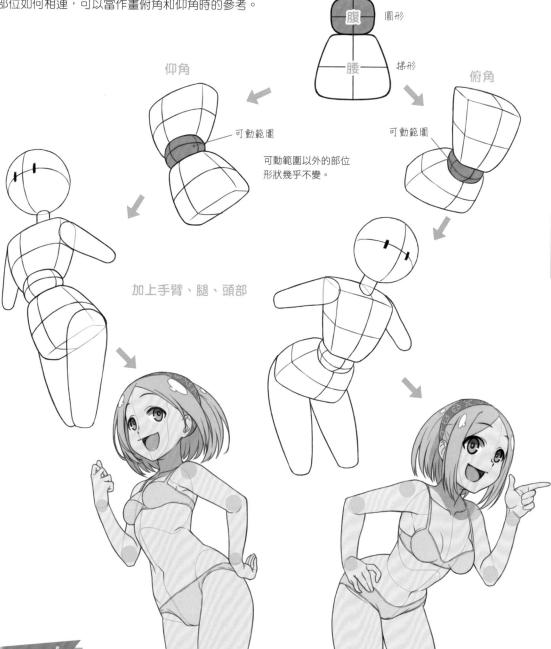

視平線

胸　　梯形

腹　　圓形

腰　　梯形

仰角

俯角

可動範圍

可動範圍

可動範圍以外的部位形狀幾乎不變。

加上手臂、腿、頭部

Point　　參考可動模型來思考

大家應該都看過素描用的人偶和可動式的模型吧,那真的是超帥的。

由於模型是用塑膠之類的硬質素材製成,所以各部位在彎曲或歪斜時,形狀並不會改變。

但為什麼它們看起來還是又帥又美、一點也不奇怪呢?那是因為這種模型有明確區分不會動的骨骼部位,以及可活動的關節部位,才能重現出和人類一樣的可動範圍。

總而言之,只要記住人體可動的部分和不可動的部分,不論哪個角度的姿勢都能畫得很自然。

將胸部想像成水球

大家可以把胸部當成是傾斜的板子上掛著水球。胸部大小造成的形狀差異，取決於乳房的「重量」和「重力」。只要想像一下如何調整水量，就能理解胸部的大小差異了。

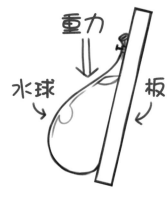

● 尺寸造成的形狀差異

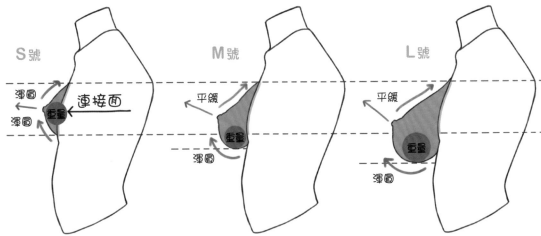

S號 M號 L號

連接面 重量

渾圓

渾圓

平緩

重量

渾圓

平緩

重量

渾圓

S號的胸部重量位於乳房的連接面上，所以整體形狀偏渾圓，幾乎不會產生變化。

M號和L號的胸部重量會從連接面往下移，重量將胸部下側撐成接近圓球狀，上側為了拉住乳房而變成平緩的曲面。乳頭的位置也因為受到下側的重量拉扯而往上翹。

● 胸部的膨脹方式

胸部會以乳頭為中心，往外膨脹。

乳房的連接方式

由於胸骨呈橢圓形，所以乳房會像下圖一樣連在斜面上。
在畫人物正面時，讓乳頭稍微偏離乳房中心往外擴，會比較自然。

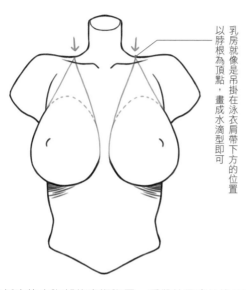

乳房就像是吊掛在泳衣肩帶下方的位置
以脖根為頂點，畫成水滴型即可

呈橢圓形

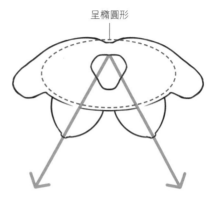

能托高集中胸部的魔術胸罩，肩帶位置會比泳衣
要更靠外側一點。

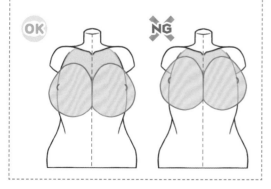

Point
乳房的連接方式
乳房連接的位置和鎖骨之間有一片不小的面積。
如果畫成NG範例那樣，胸部下側到胯下的距離就
會變長，導致軀幹變得太長，要特別小心。
雖然也可以改用規格外的比例讓非基本畫法的胸
部顯得很自然，但是技法還不成熟的人，最好還
是按照基本比例作畫。

Column

胸部其實很寬闊壯碩！

胸部其實比我們想像中的要更粗壯。如果為
了展現人物苗條的身材而將胸部畫得太細
瘦，S形的曲線就會不明顯，使人物外形變
得單薄不優美，要多加留意。

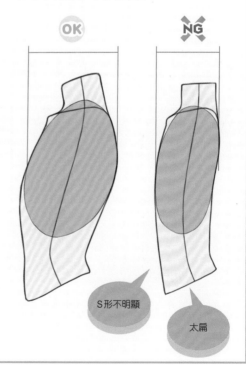

S形不明顯

太扁

3章 身體的畫法

肩、腿、頸部的連接方式

Q. 哪一邊是正確的手臂連接方式？

請問哪一邊是正確的手臂連接方式呢？應該看得出B才是正確的吧。

A的肩膀和手臂連接處太直了，腋下也變成平面。

到目前為止，我已經講解身體部位的畫法，這裡就來解說銜接多個部位的肩膀，以及腿部、脖子的連接方式。

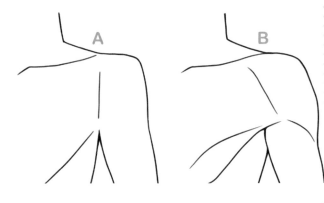

肩膀的構造

● 肩膀的連接方式

肩膀是以包住上臂的方式連接。

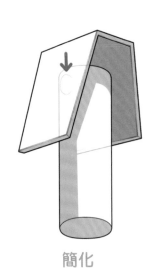

簡化

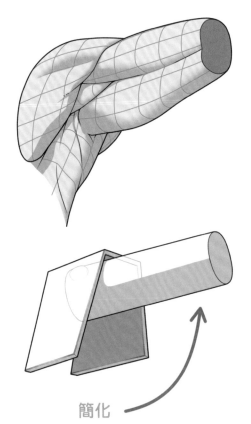

簡化

● 肩膀的可動範圍

上臂的動作會改變肩膀的形狀。

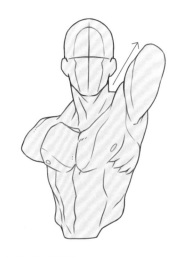
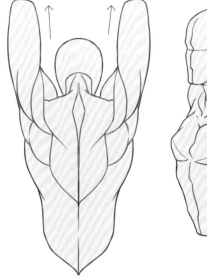
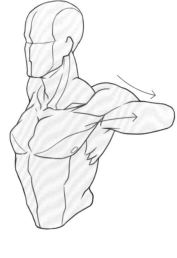

● 肩膀的形狀

肩膀並不是膨脹的圓球，而是由好幾個稜角彎曲隆起構成的形狀。如果畫成圓球，會導致女性角色的肩膀寬大、看起來就像是強壯的男性一樣，千萬要當心。

男性肩膀的彎曲稜角會比較明顯，只要將這部分畫得誇張一點，就很有男人味了。

畫得太圓會顯得很壯碩。

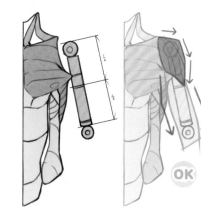

Point

手腕的轉動

雖然標題寫成轉動，但其實手腕本身並不會旋轉，是因為手臂轉動才會顯得像是手腕在轉動。

大家可以實際握住手腕轉看看，會發現手根本轉不動。

下臂是由2根骨頭所構成，而手腕是藉由骨頭的交叉才能轉動。

當手掌向前伸直時，這兩根骨頭會分開。下臂向內側轉，骨頭就會交叉並跟著轉動。此時下臂本身的形狀也會改變，作畫時要多留意。

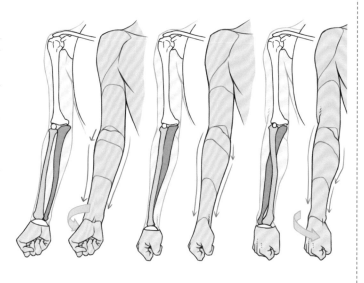

大腿根部的構造

● 腿的連接方式

大腿骨是以L字形連接在腰骨上，所以雙腳才能向側面大幅張開。

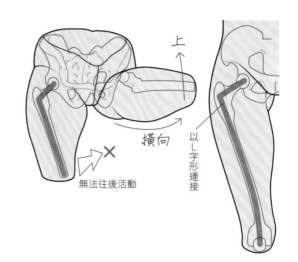

無法往後活動

橫向

以L字形連接

上

● 腿的可動範圍

腿可以往橫向和上方活動。

膝蓋的形狀

● 膝蓋的形狀和活動方式

膝蓋彎曲時，要注意髕骨會朝小腿的方向下移。

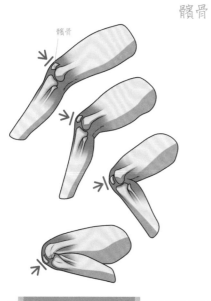

髕骨

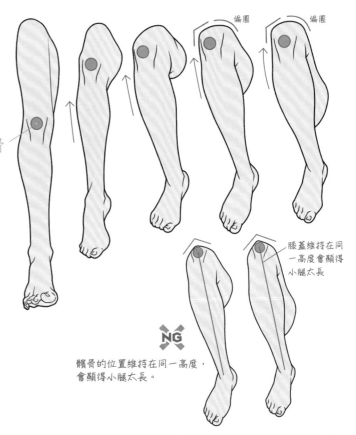

偏圓　偏圓

髕骨

膝蓋維持在同一高度會顯得小腿太長

NG

髕骨的位置維持在同一高度，會顯得小腿太長。

Column

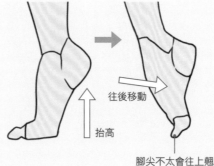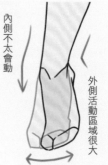

腳踝的可動範圍

腳踝可以往後移動，但腳尖並不會因此往上翹。
當腳左右移動時，內側的可動範圍非常小，但外側的可動範圍則非常大。

抬高

往後移動

腳尖不太會往上翹

內側不太會動

外側活動區域很大

脖子的構造

● 脖子的連接方式

如果直接畫出脖子的外觀構造，會顯得很粗。
因此，只要將胸鎖乳突肌的線條畫成脖子的線條，就
可以縮減一點脖子的粗度。

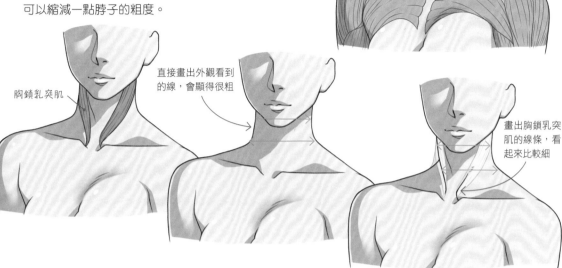

胸鎖乳突肌

胸鎖乳突肌

直接畫出外觀看到
的線，會顯得很粗

畫出胸鎖乳突
肌的線條，看
起來比較細

● 脖子的可動範圍

我們來看看肩膀固定時的脖子可動範圍。
脖子的可動範圍和軀幹一樣（p.93），可以想像
成可彎曲的吸管。

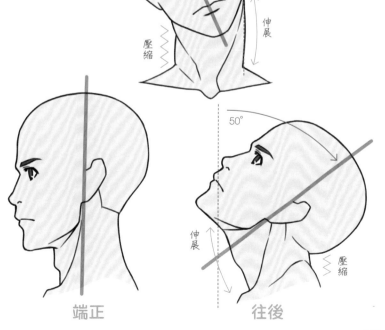

橫向

45°

伸展

壓縮

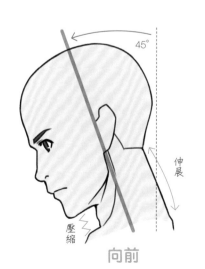

45°

伸展

壓縮

向前

端正

50°

伸展

壓縮

往後

肩膀的各種動作

下面畫了各式各樣的肩膀動作。這裡提醒大家一定要留意的，就是要避免畫得太扁平。
要注意上臂的位置比背部靠前，胸大肌又比上臂更靠前。

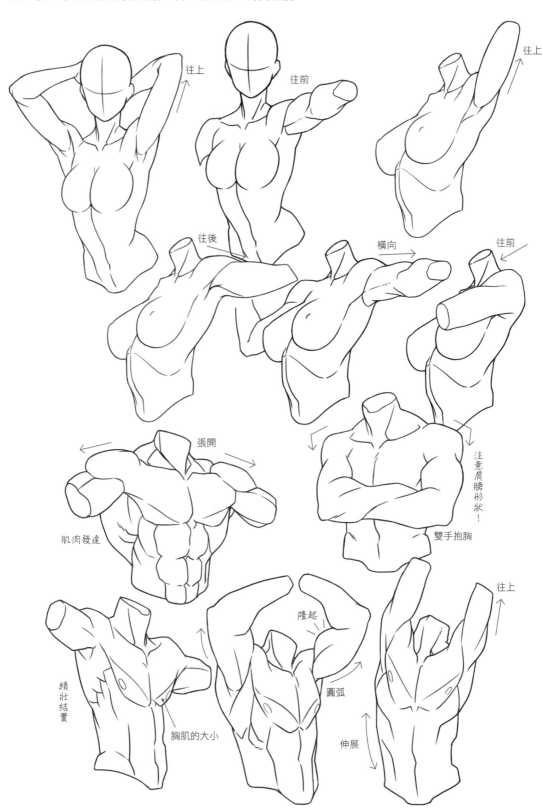

往上

往前

往上

往後

橫向

往前

張開

注意肩膀形狀！

肌肉發達

雙手抱胸

精壯結實

隆起

往上

圓弧

胸肌的大小

伸展

Column

上半身的肌肉

各位剛開始畫圖時，基本上還不需要了解肌肉的
構造，只要記住簡單的形狀就夠了。
只要熟記表面的肌肉形狀，作畫就不會有問題，
不過這裡還是簡單介紹一下各部位的肌肉。
當你的繪畫技術進步以後，自然就會想要了解詳
細的肌肉動作和功能了，各位就慢慢期待那個時
候的到來吧。

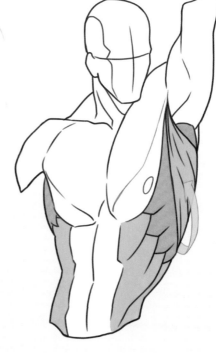

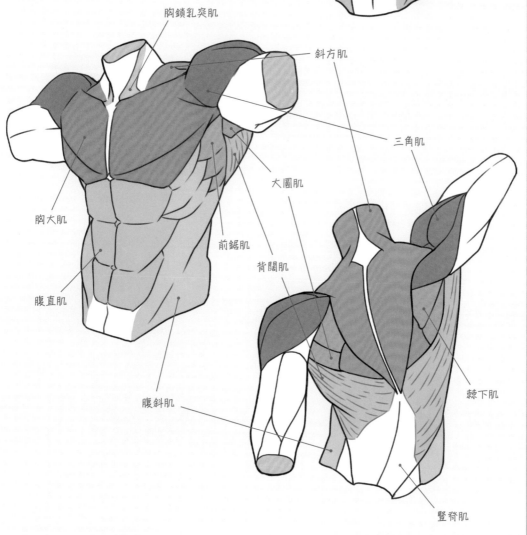

胸鎖乳突肌

斜方肌

三角肌

大圓肌

胸大肌

前鋸肌

背闊肌

腹直肌

棘下肌

腹斜肌

豎脊肌

3章 身體的畫法

注意人物姿勢的對立平衡

Q. 哪一個姿勢看起來比較有魅力？

大家覺得A和B哪一個姿勢看起來
比較有魅力呢？應該大多數人都
會回答A吧。雖然兩邊都是用同
一比例畫成的人物，但A看起來
明顯自然多了。

用單腳支撐體重的姿勢，在藝術
用語中稱作對立式平衡。

只要加入對立式平衡，就能畫出
生動的姿勢了。

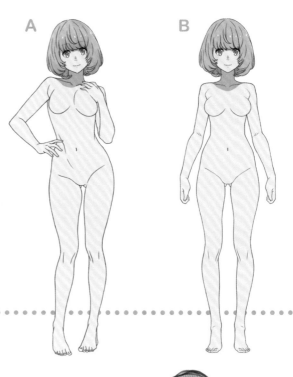

A B

何謂對立式平衡

上面已經提過，對立式平衡就是指單腳支撐體重
的姿勢。由於肩膀和手臂偏離了臀部和雙腿的軸
心，所以姿勢會更有動感。

簡化

特點是肩膀和腰的傾斜
方向相反，背脊的線條
呈S形

鎖骨的傾斜方向和
胸部相同

骨盆和胯下的傾斜方向相同

寫實

現在我們試著將對立式平衡套用在萌系插畫上，看看效果如何。

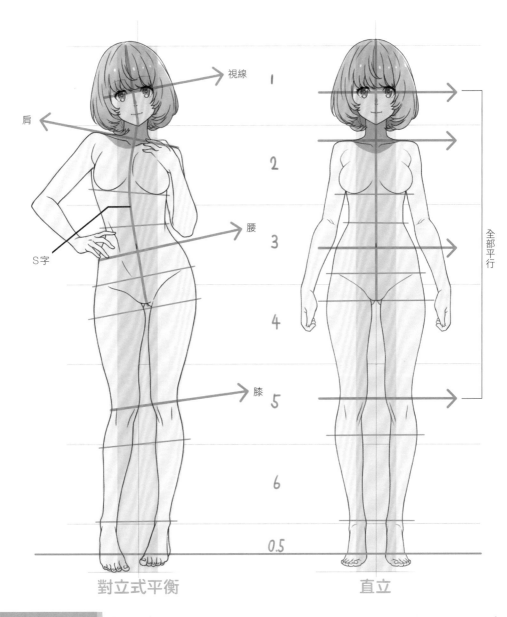

視線

肩

S字

腰

膝

對立式平衡

全部平行

直立

Column

腹部有如吸管？

軀幹的可動範圍就像彎式吸管，只要內側壓縮、外側伸展，吸管就能彎曲。

軀幹也是一樣，彎曲的另一側會伸展開來，作畫時只要注意這一點就可以了（p.82）。

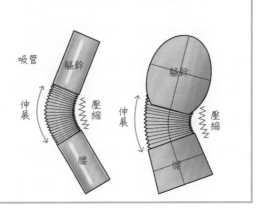

吸管

軀幹

伸展

壓縮

腰

軀幹

伸展

壓縮

腰

身體扭轉

剛剛已經講過對立式平衡是「肩膀和腰的傾斜方向相反」，此外還有另一種方法，就是「扭轉上半身與下半身」。只要身體扭轉一下，就能呈現更自然的對立式平衡了，大家不妨試試看。

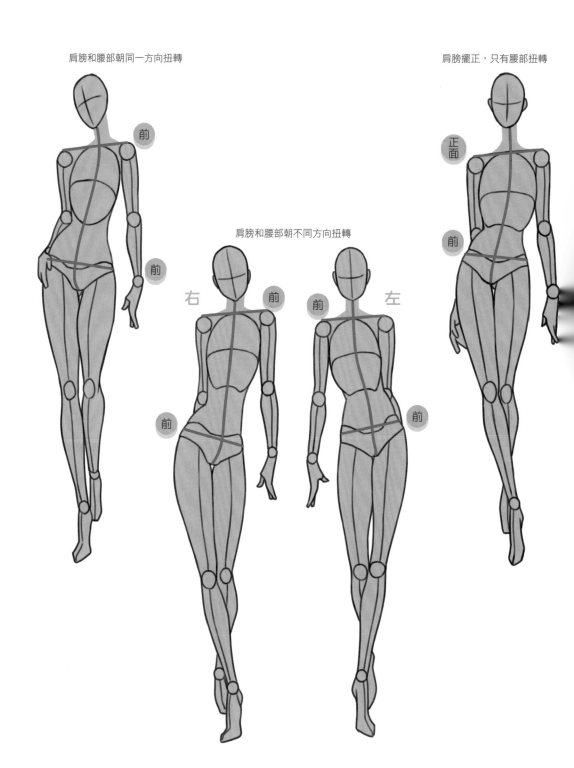

肩膀和腰部朝同一方向扭轉

肩膀擺正，只有腰部扭轉

肩膀和腰部朝不同方向扭轉

不使用對立式平衡的魅力姿勢

各位有沒有覺得自己在畫無背景的人物時，人物看起來莫名地扁平呢？這是因為你只用視平線在畫圖，所以成品才會缺乏立體感。

這裡推薦一個比較好畫的方法，就是以腹部為中心，上半身呈仰角、下半身呈俯角，這樣就能畫出有透視的立體人物了。

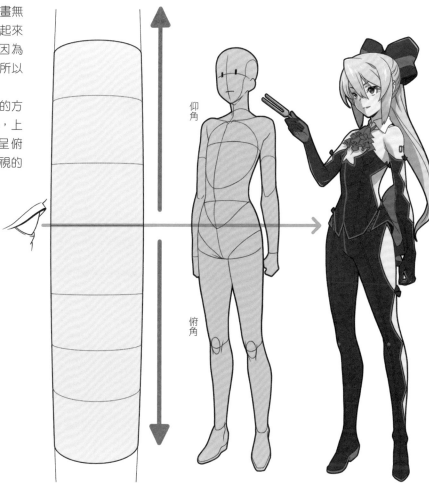

仰角

俯角

● 更立體的姿勢

讓圖畫顯得更立體的訣竅之一，就是善用各個部位的前後位置關係。

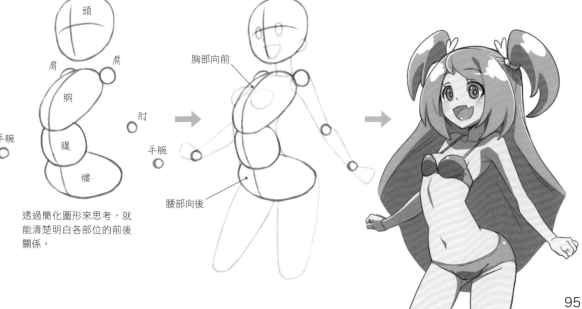

頭

肩　肩

胸

手腕　肘

腹

手腕

腰

透過簡化圖形來思考，就能清楚明白各部位的前後關係。

胸部向前

腰部向後

4章 服裝的畫法

皺褶的重點在於重力和接點

Q. 哪一邊看起來比較自然？

那還用問，當然是A最自然嘍。B的襯衫雖然有皺褶，但總覺得太單調了，因為每一條皺褶都長得差不多。

皺褶的畫法就和頭髮的畫法（p.60）一樣，如果都畫成類似的樣式，就會顯得單調不自然。

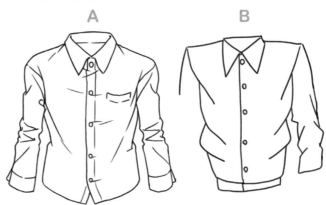

A B

畫皺褶的訣竅

連續畫出相同樣式或同一間隔的皺褶，會讓畫作看起來很笨拙。

不僅如此，在同一處畫太多皺褶，也會使沒皺褶的地方變得很單調，顯得很礙眼。

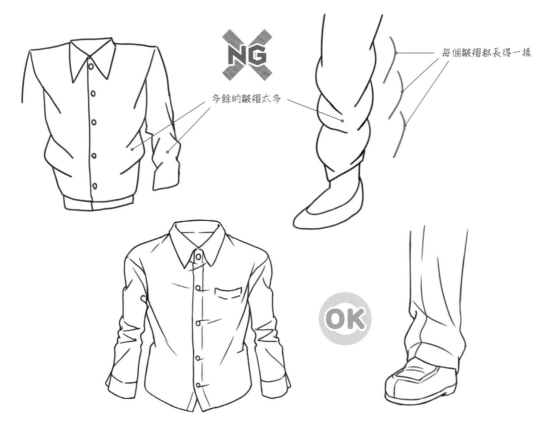

NG

多餘的皺褶太多

每個皺褶都長得一樣

OK

皺褶的形成要點

肩膀、腰部、女性的胸部上方等等，這些身體與衣服相接的地方（接點）都會拉扯布料，因而形成皺褶。

皺褶的主要重點有以下兩點。

1. 因重力而向下形成的皺褶
2. 接點與接點之間拉扯形成的皺褶

● 因重力而向下形成的皺褶

從肩膀的接點往下形成的皺褶，是受到重力的拉扯。

● 接點與接點拉扯形成的皺褶

肩膀到胸部形成的皺褶，是接點與接點彼此拉扯而成。
拉扯形成的皺褶也受到重力影響，所以並不是呈直線，而是稍微往下彎曲。

Point

仔細觀察衣服的皺褶

當然除了這兩點以外，還有關節彎曲時形成的皺褶，以及服裝本身擁有的皺褶。
皺褶的形狀會因布料厚度和材質而異，大家不妨多觀察平常自己和周遭人穿的衣服，了解各種布料的特點也是非常重要的一點。

皺褶的接點會隨著身體的動作而改變。
大家可以自己動一動，觀察穿著衣服的身體在活動時，哪些地方會產生接點。

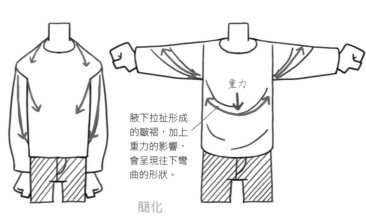

重力

腋下拉扯形成的皺褶，加上重力的影響，會呈現往下彎曲的形狀。

簡化

皺褶的形成方式

● 手臂垂下時

手臂的皺褶會在抬手時集中於腋下。
垂下手臂時，皺褶的間隔會慢慢拉開，起點逐漸移動到手臂、肩膀。

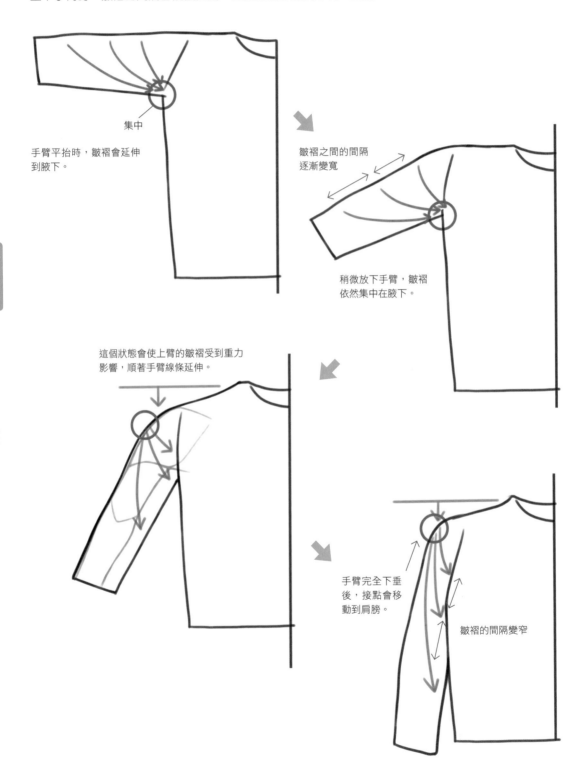

集中

手臂平抬時，皺褶會延伸
到腋下。

皺褶之間的間隔
逐漸變寬

稍微放下手臂，皺褶
依然集中在腋下。

這個狀態會使上臂的皺褶受到重力
影響，順著手臂線條延伸。

手臂完全下垂
後，接點會移
動到肩膀。

皺褶的間隔變窄

● 皺褶的彎曲方式與袖口形狀

我們接著來看看皺褶彎曲的方式。

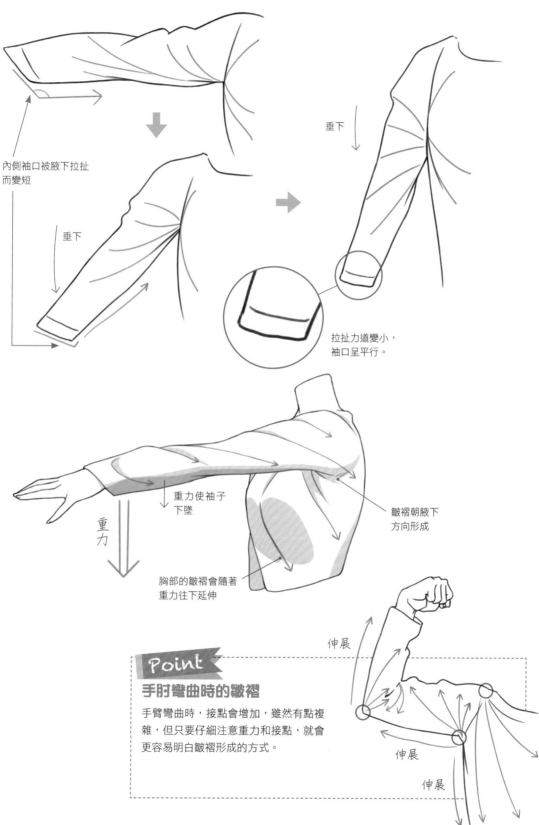

內側袖口被腋下拉扯
而變短

垂下

垂下

拉扯力道變小，
袖口呈平行。

重力使袖子
下墜

重
力

皺褶朝腋下
方向形成

胸部的皺褶會隨著
重力往下延伸

伸展

伸展

伸展

Point

手肘彎曲時的皺褶

手臂彎曲時，接點會增加，雖然有點複
雜，但只要仔細注意重力和接點，就會
更容易明白皺褶形成的方式。

服裝的畫法 ▼ 皺褶的重點在於重力和接點

皺褶的樣式

我們來看看實際的插畫如何表現皺褶。
只要注意腋下等各部位的起點，還有重力的影響，應該就很清楚了。

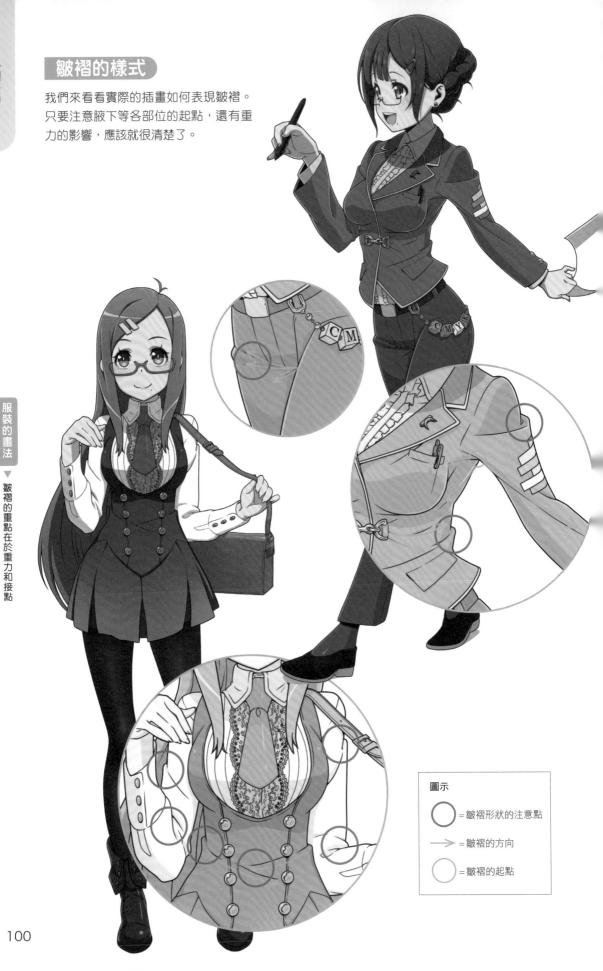

圖示

⬤ =皺褶形狀的注意點

⟶ =皺褶的方向

○ =皺褶的起點

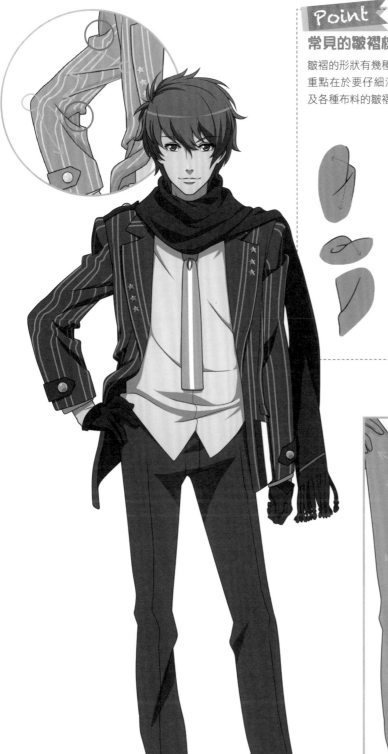

Point

常見的皺褶樣式

皺褶的形狀有幾種常用的樣式。
重點在於要仔細注意皺褶環繞到背面的樣子，以
及各種布料的皺褶質感。

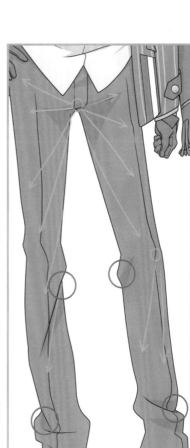

不同布料形成的皺褶差異

要畫出不同布料的質感，重點在於皺褶的數量和大小，以及在重力影響下袖子和下襬的垂墜方式。

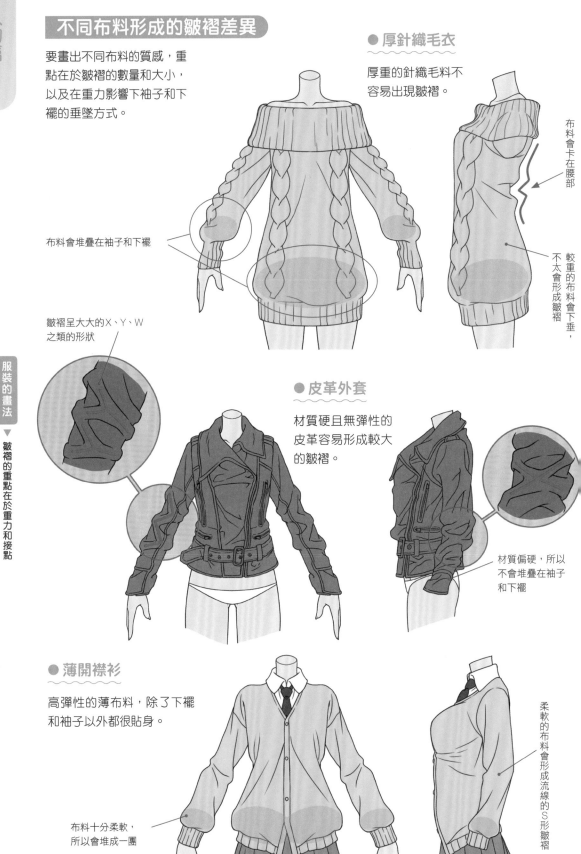

● 厚針織毛衣

厚重的針織毛料不容易出現皺褶。

布料會卡在腰部

布料會堆疊在袖子和下襬

較重的布料會下垂，不太會形成皺褶

皺褶呈大大的X、Y、W之類的形狀

● 皮革外套

材質硬且無彈性的皮革容易形成較大的皺褶。

材質偏硬，所以不會堆疊在袖子和下襬

● 薄開襟衫

高彈性的薄布料，除了下襬和袖子以外都很貼身。

布料十分柔軟，所以會堆成一團

柔軟的布料會形成流線的S形皺褶

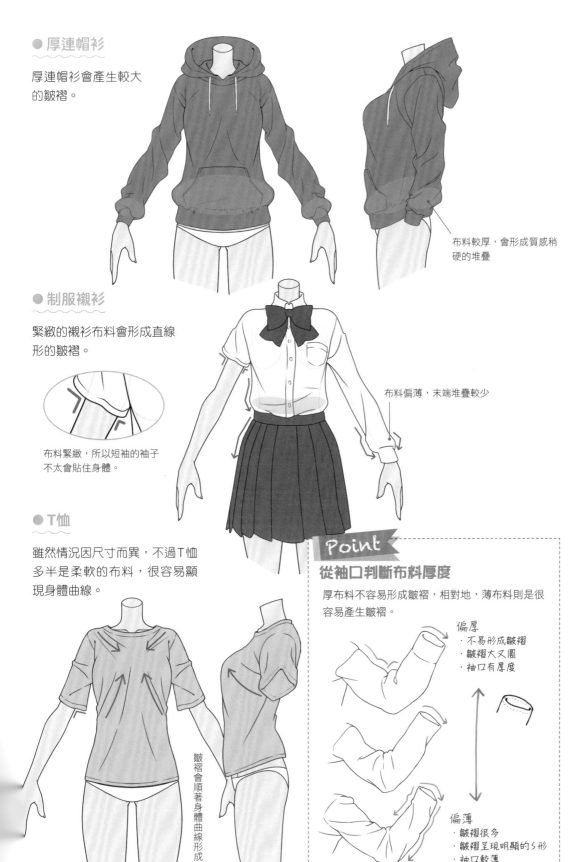

● 厚連帽衫

厚連帽衫會產生較大
的皺褶。

布料較厚，會形成質感稍
硬的堆疊

● 制服襯衫

緊緻的襯衫布料會形成直線
形的皺褶。

布料緊緻，所以短袖的袖子
不太會貼住身體。

布料偏薄，末端堆疊較少

● T恤

雖然情況因尺寸而異，不過T恤
多半是柔軟的布料，很容易顯
現身體曲線。

皺褶會順著身體曲線形成。

Point

從袖口判斷布料厚度

厚布料不容易形成皺褶，相對地，薄布料則是很
容易產生皺褶。

偏厚
・不易形成皺褶
・皺褶大又圓
・袖口有厚度

偏薄
・皺褶很多
・皺褶呈現明顯的S形
・袖口較薄

103

● 制服的百褶裙

像制服之類用扎實的
布料做成的百褶裙，
不太容易產生皺褶。

畫出彎角，
會更有立體感！

百褶裙靠近腰的位置會
產生彎角

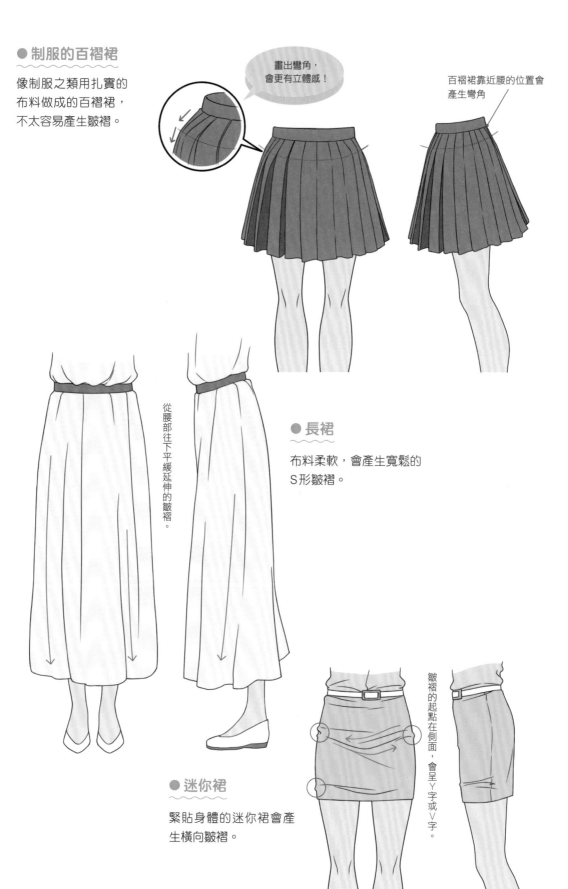

從腰部往下平緩延伸的皺褶。

● 長裙

布料柔軟，會產生寬鬆的
S形皺褶。

皺褶的起點在側面，會呈Y字或V字。

● 迷你裙

緊貼身體的迷你裙會產
生橫向皺褶。

104

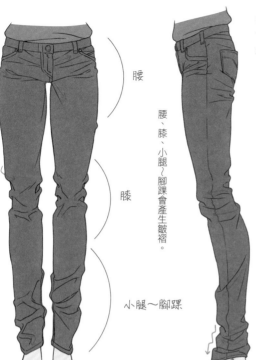

● **牛仔褲 & 丹寧布**

布料偏硬，會形成較大的皺褶。

腰

膝

小腿～腳踝

腰、膝、小腿～腳踝會產生皺褶。

● **皮褲**

硬挺、沒有彈性，會產生較大的皺褶。

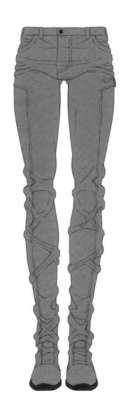

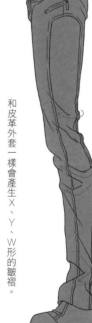

和皮革外套一樣會產生X、Y、W形的皺褶。

● **緊身褲**

布料緊貼身體，所以幾乎沒有皺褶。

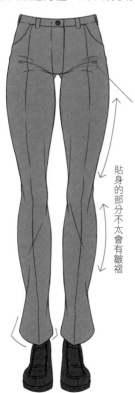

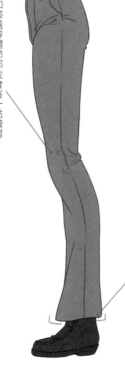

腰和膝蓋等關節部位會有一點皺褶

貼身的部分不太會有皺褶

不貼身的下襬會稍微寬鬆一點

服裝的畫法 ▼ 皺褶的重點在於重力和接點

裙子的動態畫法

1 畫出裙子的下襬

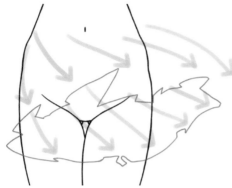

形狀隨機就好，但還是要注意布料垂墜的方向才能成形。

2 畫出輪廓

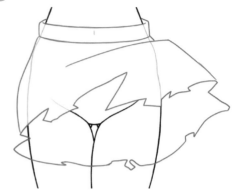

根據下襬注意皺褶的流向和動感，先畫出輪廓。

3 畫出裙子的褶線

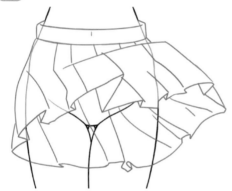

作畫時要注意被腿遮住的部分。

4 完成

修飾腰部的細節後就完成了。

各種裙子的造形

以下是動態裙襬的範例。

荷葉邊
蓬蓬裙

A字長裙

膝上短裙

百褶裙

Column ダテ獨家素描

來畫素描吧！來畫個人物吧！應該有很多人在產生這股念頭時，又會擔心自己畫得不好。大家不必一開始就想著要畫出好作品。先找出素描用的照片，挑出自己需要的資訊再慢慢調整即可。這裡就來介紹我平常的畫法，僅供各位參考。

Point
縮小畫布作畫

剛開始觀察位置關係時，要縮小畫布，讓素描對象和整張畫布都進入自己的視野再下筆。在臨摹用照片上畫輔助線、標出傾斜度、背脊的S形、關節位置也很有用。

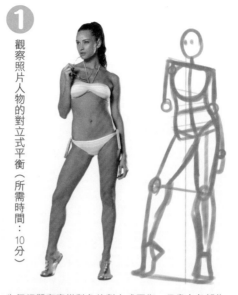

① 觀察照片人物的對立式平衡（所需時間：10分）

先仔細觀察素描對象的對立式平衡，只畫出各部位大致的位置關係。

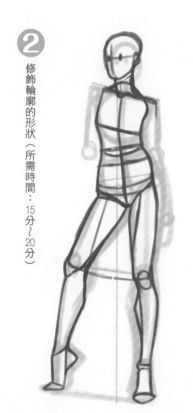

② 修飾輪廓的形狀（所需時間：15分〜20分）

接著來整理外形輪廓。先畫出頭部和軀幹。軀幹的形狀要盡可能畫到看得出明確的手腳位置關係。
重點是不要在意細節，專注畫輪廓的形狀。

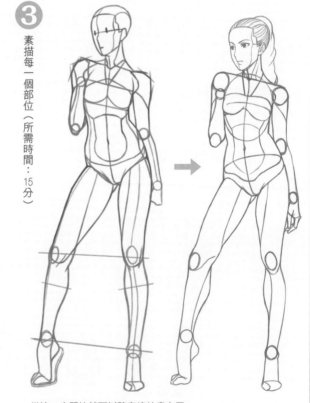

③ 素描每一個部位（所需時間：15分）

從這一步開始就可以隨意縮放畫布了。
此時人物的輪廓已經畫好了，接著就是素描出各個部位。只要大家記住前面學過的知識，一定可以畫得很漂亮，要有自信。

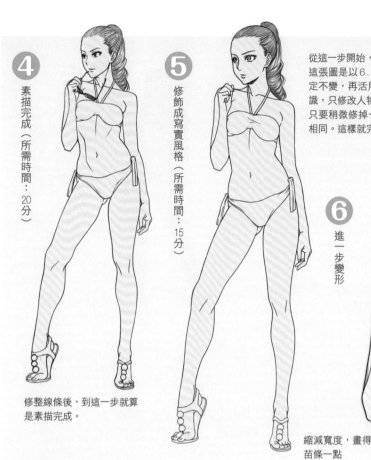

④

素描完成（所需時間：20分）

修整線條後，到這一步就算是素描完成。

⑤

修飾成寫實風格（所需時間：15分）

從這一步開始，將人物修飾得更接近二次元畫風。這張圖是以6.5頭身繪製而成，所以縱向比例固定不變，再活用前面學到的人體比例（p.20）知識，只修改人物的寬度。

只要稍微修掉一點原圖的輪廓寬度，氣氛就大不相同。這樣就完成一張寫實畫風的插畫了。

⑥

進一步變形

頭部畫大一點

耳朵的位置畫得比寫實畫風稍微靠近臉那一側，頭部的比例就變得恰到好處了

縮減寬度，畫得苗條一點

Column

輕鬆畫出人物草圖

除了素描，還有一個更能簡單決定比例的方法。只要活用前面學到的男女骨架差異，就能只畫頭部、鎖骨、腰寬、手腳線條（火柴棒骨架）來簡單打好人物草稿。

接著再更進一步運用人體比例知識，畫出輪廓為人物賦予肌肉，轉眼間就能畫好人物裸體草稿了。

藍色是骨架草稿，紅色是肌肉草稿。

最後再繼續修飾。在畫纖瘦的多頭身人物時，只要增加膝蓋以下的長度就好，不過這次想把人物畫得稍微年輕一點，所以膝下畫得比較短。

構圖篇

構圖和姿勢都能使插畫顯得更具魅力。我們就來
活用構圖本身的印象、畫出效果十足的構圖吧。

撰文：弎藤 潔

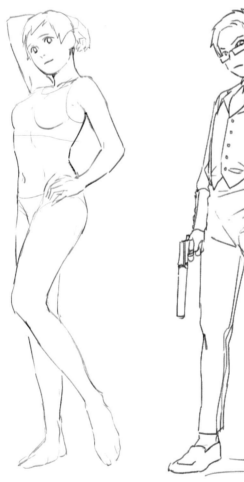

5 章 姿勢構思

以開放姿勢展現活力

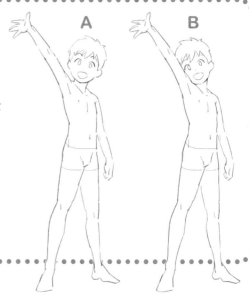

Q. 哪一個姿勢看起來最有精神？

請問 A 和 B 哪一個姿勢看起來最有精神？
大家是不是覺得兩邊看起來都很有精神呢？以下
就來解說活力十足的姿勢究竟具備哪些元素。

姿勢的重點

我們來看看用姿勢為人物營造出活力印象的 4 個元素。
讓人物伸展「關節（四肢）」與「身體姿勢」，也就是做出擴展肢體的姿勢，可以強調人體所占的廣度
和柔軟度。用「臉」和「脖子」的角度強調表情，則能夠表現出活力四射的人所擁有的「從容態度」
和「活潑的氣質」。
人在精神充沛時，也可以說是正處於沒有恐懼和警戒心的放鬆狀態。

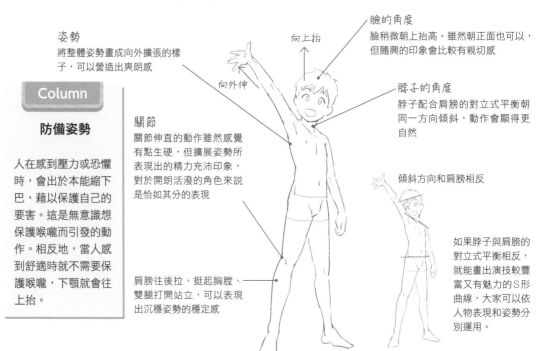

姿勢
將整體姿勢畫成向外擴張的樣
子，可以營造出爽朗感

向上抬

向外伸

臉的角度
臉稍微朝上抬高。雖然朝正面也可以，
但隨興的印象會比較有親切感

脖子的角度
脖子配合肩膀的對立式平衡朝
同一方向傾斜，動作會顯得更
自然

關節
關節伸直的動作雖然感覺
有點生硬，但擴展姿勢所
表現出的精力充沛印象，
對於開朗活潑的角色來說
是恰如其分的表現

傾斜方向和肩膀相反

如果脖子與肩膀的
對立式平衡相反，
就能畫出演技較豐
富又有魅力的 S 形
曲線，大家可以依
人物表現和姿勢分
別運用。

肩膀往後拉、挺起胸膛、
雙腿打開站立，可以表現
出沉穩姿勢的穩定感

> #### Column
>
> **防備姿勢**
>
> 人在感到壓力或恐懼
> 時，會出於本能縮下
> 巴，藉以保護自己的
> 要害。這是無意識想
> 保護喉嚨而引發的動
> 作。相反地，當人感
> 到舒適時就不需要保
> 護喉嚨，下顎就會往
> 上抬。

各種姿勢形態

以下來看看各個姿勢的重點所呈現的動作形態。

● 收斂姿勢

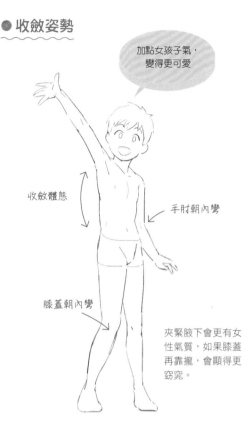

加點女孩子氣，變得更可愛

收斂體態

手肘朝內彎

膝蓋朝內彎

夾緊腋下會更有女性氣質，如果膝蓋再靠攏，會顯得更窈窕。

收斂肢體雖然會削弱原圖營造的活力感，但能增添女孩子氣，這也算是一種很可愛的呈現方式吧。現實中的人只要稍微夾起雙膝，就會有一種很做作的感覺；但是插畫和照片中的人做這種動作，似乎就不怎麼奇怪了。

如果想畫活力十足的女孩子，只要注意讓人物的肢體朝內收斂一點，就會很有效果。

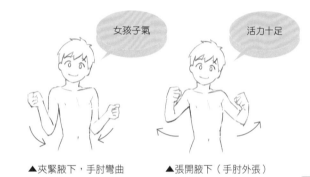

女孩子氣

活力十足

▲夾緊腋下，手肘彎曲　　▲張開腋下（手肘外張）

● 關節彎曲

手肘和膝關節稍微彎一下，雖然會削弱活潑的印象，但能使人物更顯得更有柔軟、溫和、從容的感覺。

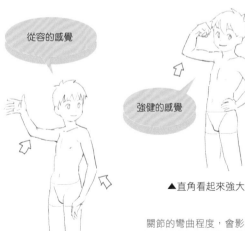

從容的感覺

強健的感覺

▲直角看起來強大

關節的彎曲程度，會影響到姿勢的變化範圍，這也可以依據人物的年齡或當下的表現目的來分別運用。

▲微彎比較自然

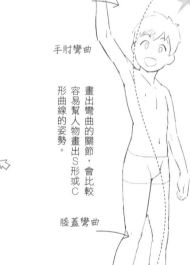

溫和、從容的感覺

手肘彎曲

畫出彎曲的關節，會比較容易幫人物畫出S形或C形曲線的姿勢。

膝蓋彎曲

● 臉部朝下

臉部朝下擺出相同的姿勢，活力十足的印象就徹底消失，反而有種暗中打壞主意的邪惡感。

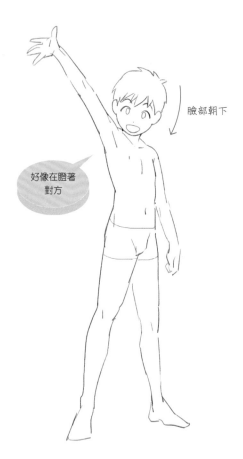

臉部朝下

好像在瞪著對方

▲ 只有臉朝上或朝下，會有種威脅、壓迫的感覺

低頭盯著對方，是瞪眼威懾對方還有感到害怕而戒備時會做出的姿勢，不適合用來表現親密感。

● 脖子擺正

脖子不太會歪

男人味較強

脖子畫直，感覺會比較剛硬、比較有男人味。
從心理學的角度來看，男生歪著脖子，代表他感到疑惑或是聽不清對方說話，除此之外幾乎不會歪著脖子。
女生歪著脖子時，代表她信賴對方，或是想撒嬌、有事想拜託時才會做出這種動作。

用肩膀斜度接近水平的姿勢來畫男性角色時，脖子不要太歪，才能保持角色的男人味。

各式各樣的活力姿勢

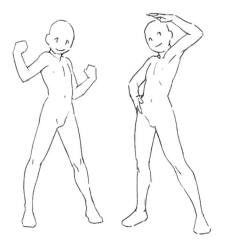

手肘張開的站姿，
屬於戰鬥式的姿勢。

強調對立式平衡的擴展姿勢
加上軀體的扭轉，就會變成
偶像式的姿勢。雙腿張開的
幅度較小。

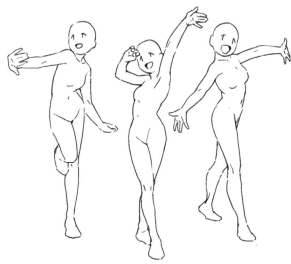

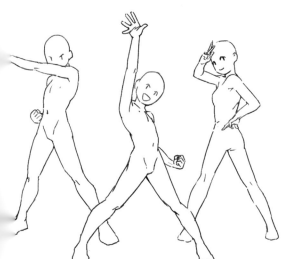

變身英雄或戰鬥系女主角的
作品中常見的擴張式站姿。

加強視角或取景範圍、浮在
半空中的姿勢，會讓人物顯
得更有活力。

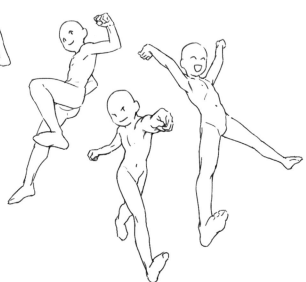

113

5章 姿勢構思

以防禦姿勢表現穩靜感

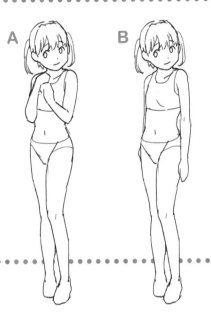

Q. 哪一個女孩子看起來比較穩靜？

A和B都給人很乖巧穩靜的感覺，但各位有沒有
覺得A的這種感覺比較強烈呢？
以下就來解說繪製穩靜的姿勢時，需要特別注意
的重點。

A B

姿勢的重點

要讓角色顯得乖巧穩靜，只要將有活力的姿勢所需的元素反向運用，應該自然而然就能畫好姿勢了。
另外還有一個大重點，就是「手勢（p.71）」。內向的人習慣用手摸臉、喉嚨或胸部等部位，做出保護
要害的姿勢，這通常都是因為防備對方或緊張才會做出的動作。

臉的角度
調整臉往下俯的程度。
臉部只要往下俯或向上仰，
就能利用視線的方向來畫出
人物的各種心理狀態

手勢
把手放到身體中心或臉的附
近，會使人物呈現封閉內心
的感覺

關節
手肘或膝蓋微彎，可以展現
窈窕的身段和女人味。手肘
張開會顯得很強勢，如果想
讓人物表現出軟弱的樣子，
就要夾緊腋下

姿勢
夾住腋下、縮下巴，雙腿微開站立，就能表達
出畏縮的感覺

人在隱瞞緊張情緒時，會用手摸鼻子或嘴
唇來安撫自己。作畫時，如果人物的手遮
住太多臉，會導致表情不夠明顯，因此只
要讓手靠近臉部就夠了。

Point

擴展和畏縮

有活力的人物會做出
大動作的擴展姿勢來
表現自己的心理狀
態；內向的人物則會
做出畏縮的姿勢，因
此一定要畫出細微的
動作來賦予演技。

各種姿勢的形態

以下來看看各個姿勢的重點所呈現的動作形態。

● 伸展手腳

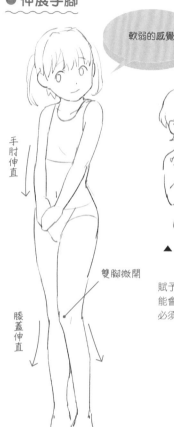

軟弱的感覺

手肘伸直

雙腳微開

膝蓋伸直

▲ 女生做這種姿勢很普通

▲ 男生做這種姿勢會有點女性化

畫出扭扭捏捏的感覺，就某方面來說也不錯。如果是乖巧害羞的男孩子角色，剛好也適合這種程度的手勢。

賦予人物過多的演技會顯得姿態太婀娜，可能會破壞人物個性，所以手部的細微表現，必須依照角色性格來決定。

Column

運用視線透露心理狀態

角色在談話時，沒有直視對方的眼睛，代表他沒有專心，或是可能在窺探些什麼。如果角色的視線看向旁邊，代表他起了疑心；如果目光看向上方，代表他屈服於對方。

膽小安靜的人，以及成熟冷靜的人，雖然都可以稱作溫和穩靜，但兩者的心理狀態卻大不相同，因此要懂得利用表情、手勢、肘膝的角度來分別繪製。

● 脖子擺正

這是臉部朝向正面、不轉向任何一方的姿勢。與軟弱的姿勢相反，展現似乎有事相求、像動物般無辜的視線，這種不協調感總讓人覺得不太舒服。即便是爽朗的人物臉朝向正面，還是有種視線太過強烈的感覺。

如果想表現膽小的氣質，要讓臉部稍微往下俯，會比較容易展現出膽怯的性格。除了想刻意畫出強烈的視線或是三面圖以外，最好儘量避免畫正面的臉。

Point

利用配件修飾過於簡單的外型

在畫乖巧的姿勢時，人物的外型可能會顯得太單調，需要加上手靠近臉部之類的演技，或是運用頭髮和服裝的飄逸效果，多花點心思增添變化。

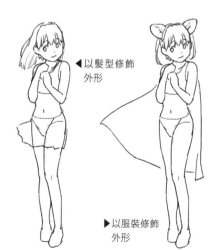

◀以髮型修飾外形

▶以服裝修飾外形

不夠好的範例

● 姿勢太端正

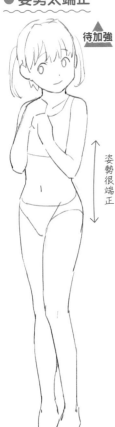

▲待加強

姿勢很端正

這張圖雖然看起來還好，但是與原圖相比，人物的背挺得太直、肩膀向後拉開，姿態稍嫌嚴肅，感覺跟畏縮的手部動作不太搭。

脖子內縮的動作，和手靠近胸部或脖子的動作一樣，都是保護要害的防禦性姿勢。
由於這張圖沒有維持好這種平衡，所以才會給人不對勁的感覺。
在畫膽小的人物時，一定要讓人物好好做出防禦性姿勢。

● 手隨意垂在兩側

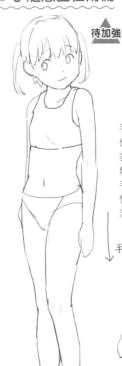

▲待加強

雙手沒做出保護要害的動作，手也幾乎沒有演技，只讓人物站成內八字，會令人搞不清楚這個角色的性格是什麼。

手是僅次於臉部，最能表達感情的部位。如果缺乏手臂和手的演技，人物表現就不夠豐富，姿勢會變得很乏味無趣。
手部只要做出一個演技就能表達出感情，所以在描繪人物情緒時，手部的演技是絕對不可以缺少的重點。

手臂垂下

▲ 細膩的手勢　　▲ 表達煩惱的手勢

各式各樣的穩靜姿勢

手放在嘴邊、脖子、胸部附近，會顯得人物很柔弱

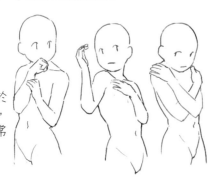

手護住要害屬於一種防禦姿勢，是緊張時特別常做的動作

雙臂抱胸或翹腳，在心理層面屬於進入防備狀態的姿勢

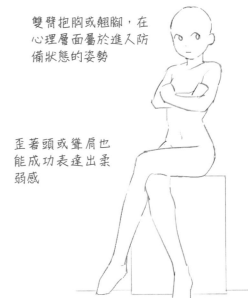

歪著頭或聳肩也能成功表達出柔弱感

冷靜溫和

即便是穩靜的姿勢，也能透過挺直的背部來削減柔弱的印象。

沉靜溫馴

聳起肩膀的動作可以凸顯人物的溫和性情，增添可愛氣質。

陰沉安分

只要駝背就能展現出消極的氣質。

有神祕感的穩靜

頭轉動的方向與上半身相反，氣質顯得更細膩，感覺像模特兒的姿勢。

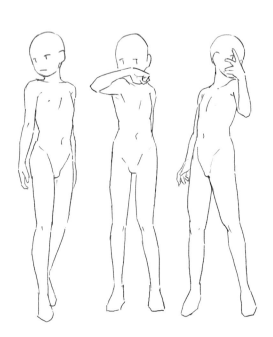

117

5章 姿勢構思

強健的姿勢由直線構成

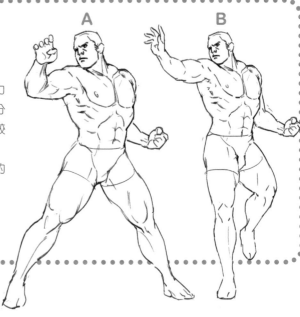

Q. 哪一個姿勢最強而有力？

大家覺得A和B哪一個姿勢最強而有力呢？兩邊都是肌肉結實的人物，似乎不分高下，但你有沒有覺得A看起來還是比較強一點？

以下就來解說繪製強大人物時需要注意的重點。

姿勢的重點

要畫出強大的感覺，只要將有活力的姿勢畫得更具威嚇感就好。常用來強調人物強健的方法，有加強仰視角度、用廣角強化人物透視等作法。

如果只是要畫單純的站姿，重心要分散於兩腿才有足夠的穩定感，並且要使人物擺出更有力道、有稜角的姿勢，描繪出他的憤怒或敵意等心理狀態。手肘、膝蓋、手腕、手指等關節彎曲時，畫成直角可以讓姿勢威力加倍。

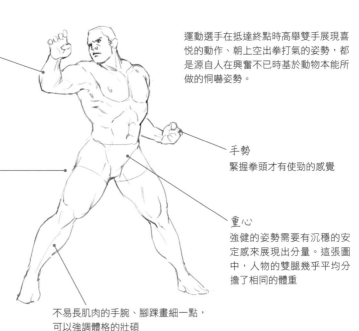

擴展肢體
動物在恫嚇對方時都會展開雙翼、使身體顯得寬大。人類也是一樣，外形輪廓的面積愈大，看起來就愈強勢，所以擴展肢體是最適合營造強健印象的姿勢

運動選手在抵達終點時高舉雙手展現喜悅的動作、朝上空出拳打氣的姿勢，都是源自人在興奮不已時基於動物本能所做的恫嚇姿勢。

直線式
四肢伸展成直線，有強調硬度和力道的效果，會更有男子氣概

手勢
緊握拳頭才有使勁的感覺

重心
強健的姿勢需要有沉穩的安定感來展現出分量。這張圖中，人物的雙腿幾乎平均分擔了相同的體重

詳細描繪手腕腳踝這些不太長肉的部位，會讓曲線起伏更明顯、更能襯托魁梧的肉體。

不易長肌肉的手腕、腳踝畫細一點，可以強調體格的壯碩

各種姿勢的形態

以下來看看各個姿勢的重點所呈現的動作形態。

● 改變重心與關節角度

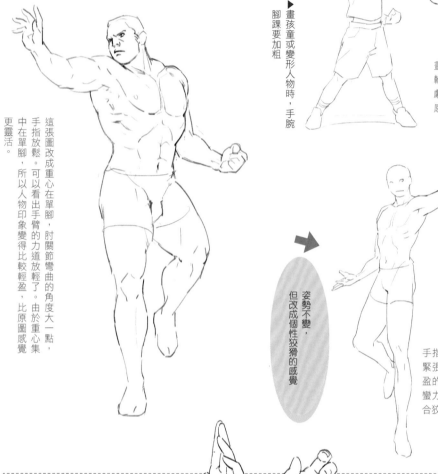

這張圖改成重心在單腳，手指放鬆。可以看出手臂的肘關節彎曲的角度大一點，中在單腳，所以人物印象變得比較輕盈，比原圖感覺更靈活。

▶畫孩童或變形人物時，手腕腳踝要加粗

畫孩童體型的角色時，輪廓線條的起伏不能太劇烈，要畫出圓滾滾的感覺，才會顯得可愛。

姿勢不變，但改成個性狡猾的感覺

手指放鬆，原本營造出的緊張感消失，變成比較輕盈的姿勢。這個姿勢比起蠻力型的戰鬥人物，更適合狡猾的強化型人物。

Point

強健的手勢

像用力握緊東西這種身體使勁並擺出架勢的姿勢，手指基本上都是併攏的，或是以接近直角的角度彎曲指關節。

手指彎曲角度變大時，則會呈現放鬆的感覺。

稍微彎曲

明顯伸直　　明顯彎曲　　彎成接近直角

119

各式各樣的強健姿勢

正統派的強勢

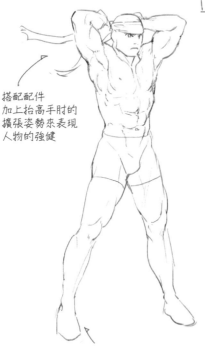

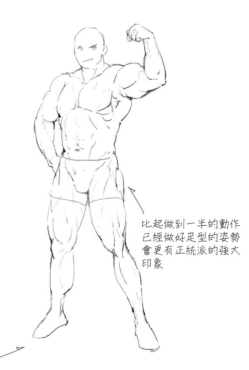

搭配配件
加上抬高手肘的
擴張姿勢來表現
人物的強健

比起做到一半的動作
已經做好定型的姿勢
會更有正統派的強大
印象

站立的擴張姿勢
雙腿支撐全身重量的姿勢
也能賦予人物耿直的印象

反派的強勢

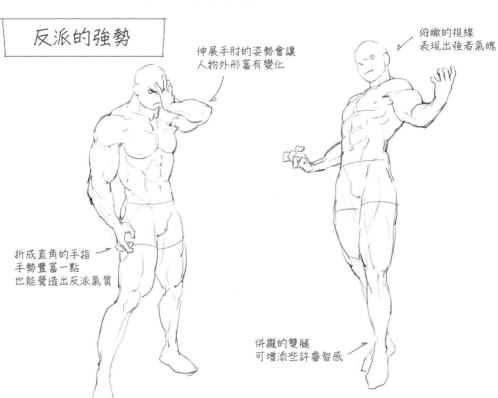

伸展手肘的姿勢會讓
人物外形富有變化

俯瞰的視線
表現出強者氣魄

折成直角的手指
手勢豐富一點
也能營造出反派氣質

併攏的雙腿
可增添些許睿智感

性感的姿勢取決於曲線

Q. 哪一個姿勢最性感？

大家覺得A和B哪一位女性看起來最性感呢？
兩邊都是身材曼妙的女性，不過A的曲線看起
來應該比較美麗性感吧？以下就來解說畫出性
感人物的重點。

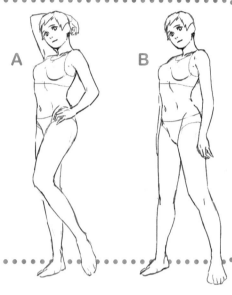

A B

姿勢的重點

想將人物畫得性感，最有效的方法是強調
女人味。可以活用大家都知道的S形曲線
之美，來表現人體的柔軟度。
作畫時要注意曲線多於直線。要為姿勢添
加S形元素的話，人物身體和臉的方向不
能朝正面，而是畫成半側面或扭轉，手肘
膝蓋也要彎曲。指頭不要併排，而是做出
像鳥類翅膀一樣的姿態，會顯得更優美。
只要融合有活力的擴張姿勢與穩靜姿勢的
細膩演技，應該就會知道該如何表現了。

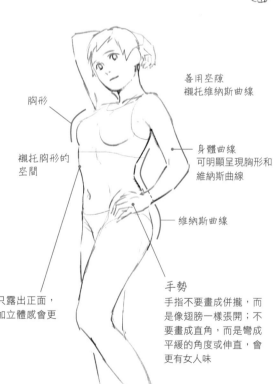

胸形

襯托胸形的
空間

善用空隙
襯托維納斯曲線

身體曲線
可明顯呈現胸形和
維納斯曲線

維納斯曲線

手勢
手指不要畫成併攏，而
是像翅膀一樣張開；不
要畫成直角，而是彎成
平緩的角度或伸直，會
更有女人味

待加強

扭轉
姿勢扭轉一下，讓身體不只露出正面，
還有側面甚至是後面，增加立體感會更
能展現人物的魅力

重心
加強對立式平衡更能展現性感的印象
重心集中於單腳，不用支撐體重的另
一腳則隨意擺放當輔助，可以讓人物
擺出更豐富的姿勢

女性的胸形、維納斯曲
線（p.122）都被遮
住，與其說是性感，反
而更像是害羞。

各種姿勢的形態

以下來看看各個姿勢的重點所呈現的動作形態。

● 改變重心和手勢

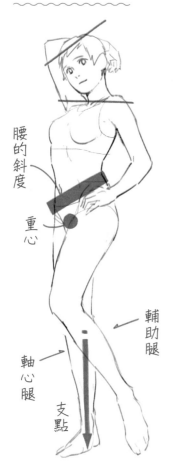

腰的斜度

重心

輔助腿

軸心腿

支點

腰的斜度

重心

軸心腿

支點

軸心腿

支點

像這種感覺

雙腳都有支點，會使腰部（髂骨）呈水平，下半身和上半身都無法扭轉，導致體態缺乏動感，也沒有輔助腿營造出姿勢曲線，使人物看起來沒有女人味。因為這種姿勢無法利用四肢展現S曲線，影響到整體外形，變成單調乏味的姿勢。

修改後的姿勢，呈現的印象是「男性化、文風不動、架勢俐落穩定」的感覺。這個姿勢似乎適合畫成忍者或特務之類的角色。

Point

性感的曲線

畫出性感姿勢的訣竅在於曲線。主要有「胸形」和「維納斯曲線」。

■**胸形**
　胸部的曲線

■**維納斯曲線**
　背部到臀部的曲線

只要讓人物展現以上提到的曲線，就能畫出美麗的體態。

各式各樣的性感姿勢

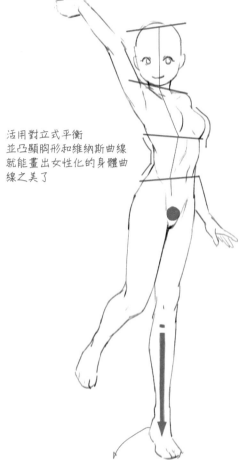

活用對立式平衡
並凸顯胸形和維納斯曲線
就能畫出女性化的身體曲
線之美了

單腳站立＝加強對立式平衡

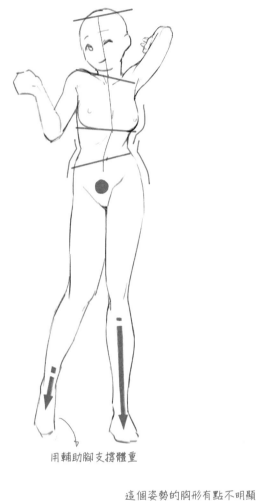

用輔助腳支撐體重

性感的手勢

膀般展開　　　　稍微彎曲

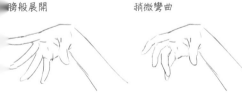

這個姿勢的胸形有點不明顯
所以要大膽展現維納斯曲線

手如果沒有撐在
當支點的腿上
就沒有支撐全身
體重的感覺

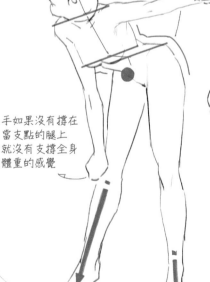

這裡支撐著體重
所以姿勢看起來很勉強

123

6章 如何構圖

展現角色的魄力

Q. 哪一邊比較有魄力？

請問右圖的 A 和 B 哪一邊最有魄力？
那當然是 B 嚕。
為什麼 B 看起來比較有魄力呢？
以下就來解說展現人物魄力的重點。

A
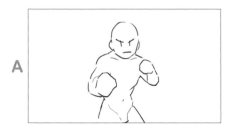

B
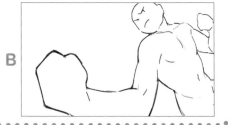

展現魄力的重點

賦予人物魄力的構圖，有以下 3 個重點。

1. 展現人物優勢
2. 人物要顯得高大
3. 凸顯氣勢

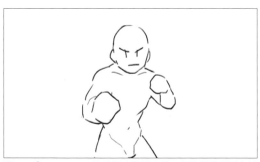

Before 雖然擺出戰鬥架勢，但總覺得構圖欠缺魄力。

After
姿勢不必改動太大，只要換成仰角或利用透視技法，表現出強勁的拳頭往前伸的樣子，構圖就會變得有魄力了。

構圖的技巧

來看看有哪些展現人物魄力的重點。

● 展現人物優勢

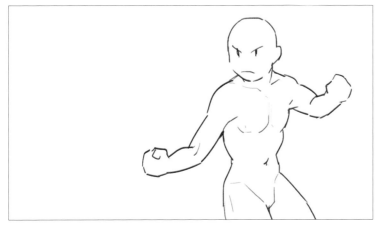

動畫裡常見的優勢劣勢表現。這是處於俯角的右向弱者,
與仰角的左向強者構成的場面。

活用上位下位

上位下位的原則也會運用在動畫的對峙場面,通常弱小的主角會配置在左側並面向右方(下位),強敵則配置在右側並面向左方(上位)。這裡的範例圖想展現人物的強者魄力,所以配置成右側左向。另外還需要使人物的視線朝上,以免臉面向左邊卻又不夠強勢,所以接下來會再調整焦距和角度。

Column
上位與下位

在日本的舞台配置或是影像表現中,會將觀眾所看的畫面右邊稱作上位,左邊則稱作下位。

演員通常會從上位登場,最後從下位退場。

上位下位的原則是指下位的角色較弱,上位的角色較強。

而角色面向上位(右側),象徵希望、反抗、逐步升進;角色面向下位(左側),象徵絕望、速度、逐步下降。

在繪製插畫時,這種從右流動到左的氣氛營造也非常實用。

人物的臉和動作朝向下位,處於順流的方向,所以
・自然的動向
・步入絕望、敗北
・下降、速度感愈來愈強

人物的臉和動作朝向上位,處於逆流的方向,所以
・反抗的動向
・步入希望、勝利
・升進、速度感愈來愈弱

下位　　　　　　　　　　　　　上位

流向

・弱者
・矮小
・劣勢
・危機

・強者
・高大
・優勢
・安全

客席

● 人物要顯得高大

以近距離的低角度鏡頭誇大人物體格

畫近距離的人物插畫時，用仰角構圖加低角度鏡頭，可以強調畫面中的主角體格，營造出魄力。而且仰角也能讓筆觸自然向上集中，發揮類似三角構圖的效果，展現出穩定感與哄抬主題的強健氣勢。

正面視角

低視角

● 凸顯氣勢

運用長筆畫誇大氣勢

人物的氣勢能透過長筆畫來表現。可以應用漫畫的速度線和集中線效果，朝著想營造氣勢的方向延伸可畫出長筆畫的人體部位，或是直接將物體配置在那裡。像這次範例圖中的物體配置方式，就可以將觀眾的視線引導至左下。

長筆畫也可以運用在引導線（引導觀眾看向主角的交會線條）、對角線構圖、斜線構圖等需要誘導觀眾視線的場合。

放大鯨魚，當作長筆畫的配置

配置帶有長筆畫的物體，使它朝著想營造氣勢的方向或是某一點延伸，可以為主角賦予動感，或是讓畫面更生動。

● 其他

留白處增添生氣

畫面留白的方式,足以決定畫面氣氛是寂靜還是喧囂。一般來說,留白較多的插畫感覺比較典雅,留白較少則能展現出主角逼近鏡頭的強大印象。

增加留白,展現典雅

減少留白,展現主題的力道

留白可以引人無限想像。大家可以思考是要展現魄力,還是用留白激發想像力,依照繪畫的主題妥善運用。

延伸

滿版構圖

滿版是指物體滿到畫面外的構圖,比完整呈現物體外形的構圖感覺更有氣勢。和留白的概念一樣,畫面外看不見的部分可以任人想像,能營造出更開放的印象。

物體超出畫面,營造想像的空間

各種魄力十足的構圖

留白較多的滿版構圖。利用長筆畫展現氣勢。

留白較少，展現人物強健的印象。利用滿版構圖和長筆畫營造氣勢。

利用滿版構圖和長筆畫營造氣勢，長筆畫誇大了人物的體格。

留白較多的滿版構圖。人物放在上位，展現出強勢的
特性。

留白較少的滿版構圖。採用俯角的高視角構圖，人物
放在上位，暗示角色的強大。

滿版構圖，採用遠距離呈現人物，所以留白較多，使
人物感覺很穩靜，但又用低視角展現出魄力，搭配長
筆畫營造出氣勢。

6章 如何構圖

營造惶恐不安的氣氛

▼ 營造惶恐不安的氣氛

Q. 哪一邊看起來氣氛很不安？

請問下圖的 A 和 B 哪一邊的感覺很不安？
大家是不是都覺得 B 的氣氛比較不安呢？
以下就來解說為什麼 B 會顯得比較不安。

A

B

不祥氣氛的重點

營造不安氣氛的構圖，有以下 3 個重點。

1. 壓迫感的表現
2. 破壞穩定感
3. 負面心理表現

刻意破壞物體的
配置和空間的平
衡感，讓畫面變
得不協調，就能
表現出不安和恐
懼的氣氛。

Before 人物面向右後方的不安因素，導致畫面的不協調感並不明顯。

After

人物沒有發現不安因素
的構圖，才能營造出恐
怖的情境。

構圖的技巧

來看看有哪些營造不安氣氛的重點。

● 壓迫感的表現

活用斜角鏡頭

刻意使地平線大幅傾斜的取景攝影技巧，稱作「斜角鏡頭」。這種技巧能讓觀眾的視覺感到不平衡、產生不安的情緒，是恐怖和懸疑類影片常用的手法。

傾斜的地平線會讓畫面自然形成倒三角構圖，所以使用斜角鏡頭也等於使用了倒三角構圖的元素。

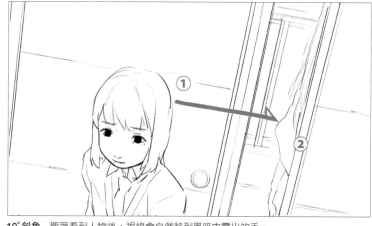

10°斜角　觀眾看到人物後，視線會自然移到黑暗中露出的手。

15°斜角　再傾斜一點，氣氛更強烈。

-10°斜角　誘導視線的順序相反，觀眾會先看到黑暗中露出的手。

以留白或背景加強壓迫感

如果想增加主角的壓迫感、賦予軟弱或不安的情緒，只要把空間調整成擠壓主角的樣子就行了。在畫面中將主角放在孤立的位置，利用大片空間擠壓他。如果像範例圖一樣，遭到壓迫的主角是人物的話，那麼讓他的視線背向壓迫他的空間，這片空間就能同時象徵人物所遭遇的煩惱。

拉近焦距，將人物壓迫到畫面角落，造成不安氣氛的表情與黑暗中的手會更明顯。

待加強

焦距不夠近，使不安的氣氛變弱

應調整取景範圍來加強壓迫感

● 負面心理表現

視線方向與空間的關係

在人物視線的方向保留大片空間，會使畫面富有未來與希望；相反地，空間放在視線的反方向，會使畫面產生疲勞感和回首過往的感覺。範例的 After 是讓人物面向過去側，表現出沒有希望的感覺。

視線與空間的方向相反，表現出人物沒有察覺手的存在的樣子。

▲待加強

視線的方向有大片空間，不易表達出恐懼感

▲待加強

視線的方向導致壓迫人物的配置失去效果

Column

利用視線的方向表現過去和未來

大家覺得人物回頭或是看著鏡頭的圖，哪一側代表未來、哪一側又代表過去呢？從結論來說，人物回頭的「視線方向」是未來側；當人物看著鏡頭時，與脖子正面相反的方向則是未來側。人在做出反應時，會按照「臉、肩、軀幹」的順序，將視線轉向目標。反過來說，就是人會朝著與脖子正面相反的方向移動。

在人物即將要做出反應的方向保留大片空間，就能畫出有「未來、希望」感覺的畫面了。

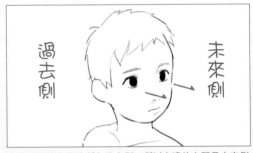

人物將要轉向視線所在的右側，所以右邊的空間是未來側

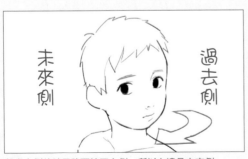

朝向右側的脖子將要轉回左側，所以左邊是未來側

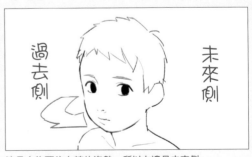

這是人物要往右轉的姿勢，所以右邊是未來側

● 破壞穩定感

使用倒三角形構圖

三角形的構圖可以營造出穩
定感,而倒三角形構圖能營
造不穩定感。這是物理上的
概念,因為我們都知道倒三
角形的東西容易倒下,才會
有這種感覺。雖然這種構圖
感覺不安穩,但又維持著三
角形的整齊印象,所以能營
造出恰到好處的氣氛。

穩定

不穩定

另一種模式。超出畫面的大型倒三角構圖

待加強

配置方式接近三角形構圖,少了點不安感

Point

交換上下位的配置

在「營造魄力」(p.125)的章節介紹過
的「上下位」原則,也可以應用在這
裡,這次的範例就是將人物放在左側以
展現他的弱小,面朝左邊則能表現出絕
望感。

人物在右側且面向右邊
人物視線自然移向左後方,沒什麼懸疑效果。

人物在左側且面向左邊
構圖形成人物才是弱者的氛圍。

133

各種不安氛圍的構圖

使用斜角鏡頭和倒三角構圖的範例。未透露不安源頭的畫法會比較恐怖。

斜角鏡頭、倒三角構圖，牆壁的壓迫，都加強畫面的緊張感。

結合斜角鏡頭和倒三角
構圖加強不穩定的氣氛。

斜角鏡頭、暗處造成
的壓迫。畫出黑暗的
部分可以增加緊張感。

使用了斜角鏡頭、倒三
角構圖，並利用空間壓
迫人物。

6章 如何構圖

打造偶像寫真的可愛氣質

Q. 哪一個女孩子看起來比較可愛？

大家覺得右圖的 A 和 B 哪一個女孩子看起來最有魅力呢？個人覺得 A 就像少女偶像一樣可愛。
B 的角度是正面，雖然臉上帶著微笑，卻有種在拍證件照的感覺。
A 不只是姿勢活潑，斜角構圖也很有立體感，看起來氣質更好。
以下就來解說如何畫出女孩子的魅力。

A

B

展現可愛氣質的重點

偶像寫真般的可愛氣質，具備以下兩個重點。

1. 表現「立體感」，使人物彷彿近在眼前般
2. 從臉和姿態透露出的「情感號召力」

不過，加強「立體感」和「情感號召力」的構圖，究竟是什麼樣子呢？

Before　正面的角度感覺就像是證件照一樣。

After
換個角度、加上手勢，
強調人物的立體感。

構圖的技巧

來看看有哪些展現人物可愛氣質的重點。

● 呈現立體感

以斜角凸顯立體感

不只是人物的臉,任何物體
都是斜角更能展現立體感、
顯得更有魅力。

像範例圖一樣,將畫面中的
主角放大,再加上扭轉的姿
勢,就能展現更多人物的面
相。只要一個自然的扭轉動
作,立體感就大不相同。

構圖採用視角稍高的俯視角
度,不僅能讓人物向上看、
顯得眼睛很大,下顎的線條
也更鮮明,可以畫出相當美
麗的表情。

上方斜角的俯角構圖,可以增加立體感。

仰角會使人物腮部線條不明顯

俯角會使下顎線條分明

重疊遠近法

畫裡的物體只要重疊,那個
部分的景物自然就會顯得有
深度。這就叫作「重疊遠近
法」,是經常會用到的基礎遠
近法。雖說可以活用,但要
均衡配置畫中各個物體、避
免互相覆蓋也是一件難事,
所以建議不必想太多,無意
識地運用它就好。

範例圖是用一個物體(人物)
放滿畫面的構圖,所以要盡
可能別讓人物過於平面,將
手配置在人物前方,畫面深
度就出來了。

加上手部可以呈現出畫面深度。

物體沒有重疊,導致距離感不太明顯

重疊可以凸顯描繪對象的前後關係

137

● 情感的號召力

身體的方向與視線方向

身體與視線朝同一方向的構圖，可以凸顯人物的坦率、純粹和理智。如果像這次的範例一樣想展現角色之美，就要讓「人物的身體方向與視線方向錯開」，使人物的情感表現更複雜，會比讓她看向前方更嫵媚。舉例來說，浮世繪畫家菱川師宣的《回首美人圖》，和荷蘭畫家維梅爾的《戴珍珠耳環的少女》都是這種典型。

戴珍珠耳環的少女的回眸

回首美人的回眸

加上手勢

在姿勢的章節已經提過，手是僅次於臉最能表現心理狀態和情緒的部位。

只要加上可愛的手部動作，觀眾就能感受到這個角色的特質。手可以配合臉盡情做出可愛的舉動，也可以改變手勢凸顯落差，光靠臉和手就能做出形形色色的表現。

溫和的感覺

以整條手臂擺出動作，印象更不一樣

單眼貼合中心線

光是人物視線看向鏡頭，就能構成很有吸引力的畫面。如果能將角色的單眼對齊畫面的中心線，這張畫的凝聚力就會更扎實。

這是人物照的慣用手法，比起將拍攝對象放在正中間的日本國旗式構圖，更能畫出讓觀眾感受畫中人物視線的作品。

將人物的單眼對齊中心線，可以強化眼睛的印象。

放大後印象會更鮮明

遮掩表情

遮住人物的一部分表情，可營造出意義非凡的氣氛。以「SUPER系列」聞名的華裔攝影師紀嘉良的作品，常有這種遮住一隻眼睛的人物照片。遮住一隻眼睛，讓觀眾受到另一隻眼睛誘導，就是一幅令人難忘的作品了。如果想把臉部五官的號召力發揮到最大限度，也可以刻意使用這種遮住半張臉的有趣構圖。

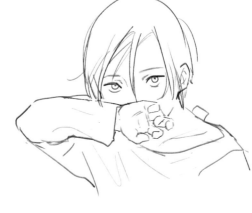

四個角落的元素

畫面中四個角落的元素若是沒有好好統整，會無法襯托主角、使構圖顯得凌亂不堪。繪製造形太複雜的物體或是靜態的主題時，四角的元素要愈少愈好。

如果配置在四角的物體全都具備相同的要素，背景能夠發揮的餘地會受到侷限，最後就會變得跟國旗式構圖沒有兩樣。整理四角的元素，才能使背景簡單易懂，並充分襯托主角。

在上段的兩角與下段的兩角分別配置相同的元素，即可強調畫在中段的主體。

如果為了使畫面豐富熱鬧，同時又想保持穩定感，而在四角各自配置不同的元素，會導致畫面結構過於複雜。

四角的元素太凌亂，會分散觀眾的視線

上段和下段各自統一主題，使觀眾視線集中於中段

四角都畫了詳細又醒目的物體，且元素各不相同，導致中央的人物變得不鮮明。

↓

上下段的元素經過統整後的範例。雖然畫面變得很整齊，但似乎有點空虛。

對角線兩端的元素經過統整後的範例。畫面雖然很豐富，但能成功使觀眾的視線聚集在中央。

各種展現可愛氣質的構圖

運用單眼貼齊中心線＋半側面姿勢＋手臂和臉相貼的重疊遠近法。

單眼貼齊中心線＋斜角的姿勢＋利用上段角落的留白來統整畫面。

斜角的姿勢＋利用留白統整四角的構圖，將觀眾的視線引到人物身上。

單眼貼合中心線＋斜角姿勢＋遮住單眼來強化眼神，強調手勢和胸形來表現女人味。

6章 如何構圖

使建築物更顯高大雄偉

Q. 哪一邊的建築看起來最高大？

大家覺得右圖的A和B哪一邊的建築看起來最高大？

是不是覺得B看起來比較大呢？

因為B比A特地多畫了可以對比的物體，更能凸顯建築的大小。

以下就來解說哪些元素可以使建築顯得更高大。

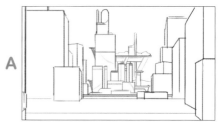

A

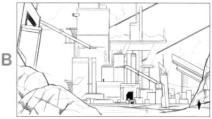

B

凸顯建築高大的重點

強調大小的方法有很多，主要有這3個重點。

· 與物體的對比
· 距離感的呈現
· 活用配角

本章節會教大家如何只用一個重點就能展現效果，當然搭配運用的效果會更明顯。

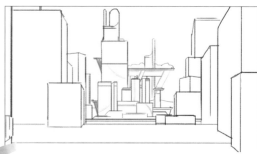

Before 缺乏對比用的物體，變成不容易看出建築大小的構圖。

After 在畫面前方設置人物和岩石，明顯展現出建築的大小和距離。

構圖的技巧

來看看有哪些凸顯建築高大的重點。

● 與物體的對比

以短焦拍攝會顯得人很大

拉長鏡頭焦距才能顯得建築較大

長焦呈現物體的大小比例

如果想呈現畫面裡的主角「大小」，可以與其他物體比較，以襯托它的規模。

以攝影技巧的「短焦」、「長焦」來思考的話，可以想像自己是用能盡情拉長焦距的超望遠鏡頭拍攝建築，長焦能使建築大小更鮮明。只要比較過望遠鏡頭與廣角鏡頭拍攝的風景，就會明白望遠鏡頭拍出的前景與實際大小沒什麼差別，但透視距離被鏡頭壓縮後，連遠方的物體也彷彿近在眼前。

想讓遠方的物體看起來夠大，作畫時可以想像自己是用超望遠鏡頭將物體拉到眼前。

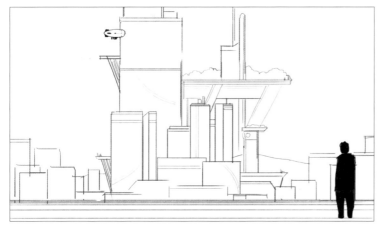

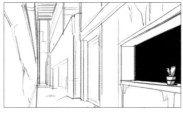

加上點狀的物體，會使畫面更有故事性

點景

點景是指風景畫中點綴的細小人物、動物、物體（房子、汽車等等）。

繪製點景的好處之一，就是可以簡單襯托出周圍物體的規模和整幅畫的規模。人物的身高約1.5～2m，觀眾可以依此類推樹木和建築大致的高度。

第二個好處是可以增加繪畫的故事性。在充斥人造物的風景畫裡孤立的一朵小花、奔馳在大自然裡的汽車，諸如此類的點景可以將觀眾的注意力導向主題，顯得更有戲劇性。

活用跳躍率

這裡的範例圖想要特別強調建築的高大，所以前方的人物相對於建築畫得非常小，有點像遠眺的感覺，以提高構圖的跳躍率。跳躍率變高了，觀眾的目光自然就注意到身為主角的高大建築物，一眼就看出這張畫想要表達的意境。由於範例圖特別使用望遠式的取景，因此造成透視壓縮效果，使畫面裡的物體接近實際的大小比例，顯得近處的人物很小、遠方的建築物則非常高大。

Column 什麼是跳躍率

跳躍率是圖片或文字排版使用的術語，用構成版面的物件大小比例營造或強調物體的動感時，都會使用這個詞。譬如這次範例圖的After在風景畫裡加了人物作為點景，讓觀眾更容易想像物體的大小。

跳躍率低的配置，會呈現沉穩理性的印象

跳躍率高的配置，注重展現畫面的衝擊力

● 距離感的呈現

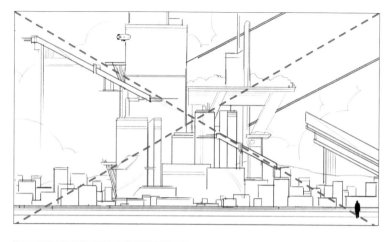

對角線構圖

對角線構圖就是使用會將視線吸引到對角線交叉點上的X形構圖，將觀眾的目光引導至畫面中央。X形構圖雖然屬於穩定的構圖，但同時也具備動感，又能營造畫面深度，很適合用來繪製遠距離視角的風景畫。這張範例圖主要是希望讓大家透過前面的人物去看遠景的建築，構圖妥善運用了將視線引導至畫面中央的效果。

只要隨便沿著對角線配置物體，就能營造出動感。

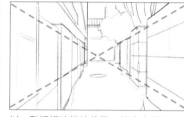

以一點透視法描繪巷子，就會自然呈現X形構圖。

鋸齒形遠近法

還有一個方法能為風景畫營造出畫面深度，那就是鋸齒形遠近法。交錯配置傾斜的景物，不僅可以表現出空間的廣度，鋸齒形還能將觀眾的視線引導至遠景的建築，有強調主角的效果。鋸齒形遠近法能將遠方的風景拉近到水平線上，特別適合用在低視角取景的時候。

鋸齒形道路比直線道路更有朝遠方延伸的感覺。

這裡稍微挪動鋸齒前方的景物位置，刻意破壞對稱的穩定構圖。完美的左右對稱雖然能強調畫面的美感，卻不容易凸顯主題，所以採取對稱式構圖時，配合情境需求做點「位移」或「破壞」，即可避免畫面流於單調。

序章

1章

2章

3章

4章

5章

如何構圖 6章

7章

8章

▼使建築物更顯高大雄偉

● 活用配角

大小遠近法

大小遠近法不需要決定消失點，只是遵守基本原則、將愈遠的景物畫愈小來營造遠近感的一種技法。像是包含大量山脈等自然景物的風景畫、以超望遠模式描繪的透視壓縮風景等等，都可以運用這個技巧。但如果要在畫面中加入多個大小有固定範圍的人類或動物，最後仍必須依照透視規則來作畫。

同一物體也能透過大小的變化來製造遠近感。

V字構圖

這是倒三角構圖的應用。

用兩邊的斜線作為V字，夾住身為主角的建築物，讓觀眾的視線能自然流向畫面的中心。

配置在V字中間的景物受到「重疊遠近法」（p.137）的影響，景物看起來會比實際上更遠，因此也能成功營造出畫面的深度。

V字對稱很適合呈現神聖的意境。

將視線引導至畫面中心的手法，也能活用於戲劇化的場面。

各種凸顯建築高大的構圖

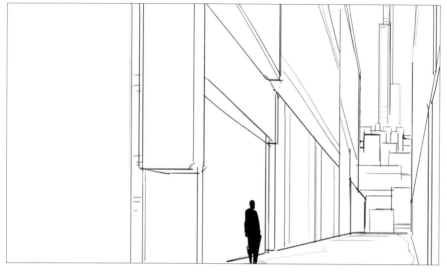

運用非對角線的X形構圖與點景。

讓建築物大幅出鏡，利用與點景的對比表現出規模之大。

運用V字構圖、鋸齒形遠近法、點景。

147

6章 如何構圖

畫出有縱深的室內

Q. 哪一個室內最寬敞？

右圖的A和B，哪一個房間看起來比較寬敞？
大家應該都覺得A比較寬敞吧？
當然兩者畫的都是同一個室內空間、同樣的寬敞度，但角度和構圖卻能展現出空間的深度。
以下就來解說哪些元素能夠營造寬廣空間。

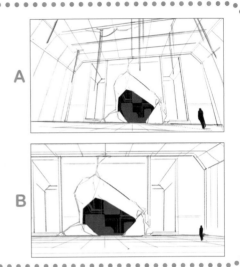

A

B

展現空間深度的重點

如果要在室內這種有限的空間裡營造出寬廣的印象，就要利用取景範圍和角度呈現空間的宏偉和深度，並以構圖和配置物表現出韻律感和順暢的視線引導。

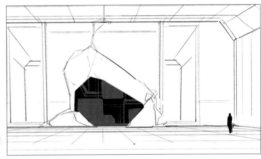

Before　房間左側超出畫面之外，讓人猜不到它究竟有多大。

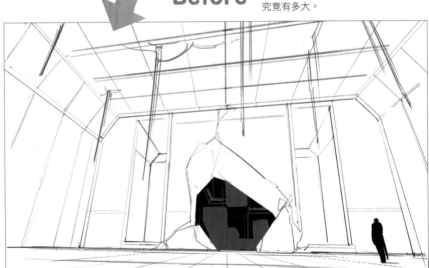

After
改變角度、畫成可以眺望整個房間的構圖，即可呈現高度和深度。

構圖的技巧

來看看有哪些展現空間深度的重點。

● 表現魄力與空間的深度

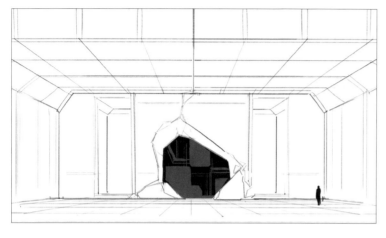

涵蓋四角

畫室內圖時,「畫面涵蓋房間角落」必定會需要畫出兩面以上的牆壁,觀眾也能從牆壁的透視分辨出空間的大小。如果想明確呈現房間的規模,就要盡可能畫出兩個以上的房間角落。

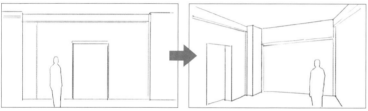

比起看不見房間角落,看得見角落的構圖會顯得比較寬敞。

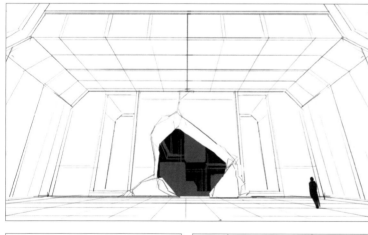

低角度

用低角度(仰角)捕捉室內全景,可以為畫面中的物體增加立體感、誇大其體積,而且也能讓看畫的人有身歷其境的臨場感。

低角度可以加強主觀性

高角度會加強客觀性

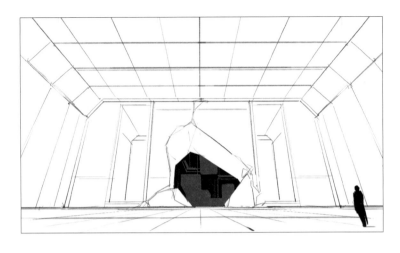

廣角模式會顯得更宏偉

想要同時畫出室內的深度和廣度時,就要用廣角的感覺取景、善用透視的效果。廣角模式取景可以使近處的物體更有立體感,與遠處的物體產生明顯的視認性差距。這個效果可以表現景物的遠近感,即便空間狹小,也能營造出比實際更寬敞宏偉的視覺效果。只要看看網路上的租屋資訊和旅遊住宿的房間示意照,就會發現大多數都是用廣角攝影,才會使房間看起來那麼寬敞。

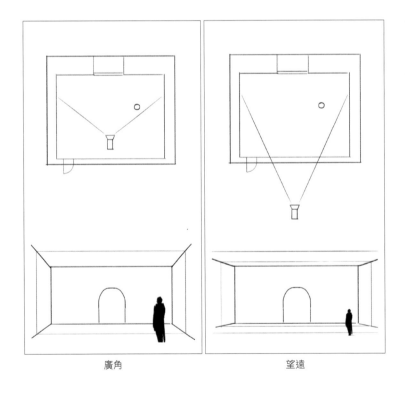

廣角　　　　　　　　　望遠

**望遠模式攝影
需要足夠的距離**

用相機拍攝狹小的室內時,鏡頭當然會離拍攝對象很近,所以很難用望遠的方式拍照。如果想要刻意營造奇特的效果,雖然也可以從室外拍進室內,但若是想畫出自然的圖畫,建議還是用一般的取景方式或廣角模式來繪製小空間。

● 以垂直方向的透視來強調高度

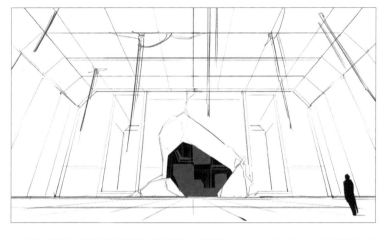

用三點透視法畫出縱向的透視，可以使畫面更有魄力。三點透視法可透過從地板或天花板垂直延伸的物體，加強透視感。不妨在畫面中有規律地配置幾根柱子、天花板配置垂直管線等物品，當作畫面的陪襯。

室外景物也能使用強調垂直方向的透視。比方說下雨、從地上長出的花草，都可以呈現出縱軸的透視感。

● 順暢引導視線

斜線構圖

範例並沒有從正面畫牆壁，而是打破對稱的感覺。

使用透視，觀眾才比較容易掌握空間的構成，畫面裡的斜線愈多也會愈生動。

減少畫面裡的水平垂直線，可以舒緩僵硬的構圖，但相反地也會缺乏緊張感。

水平垂直線會顯得畫面停滯

斜線元素可以營造流動感
主角放在流向的前方，引導效果會更好。

如果想注重呈現動態的美感，就要避免使用水平垂直的透視線，讓畫面涵蓋景物的邊緣。

像是都市街景、室內等景物，都能找到凸顯斜線的角度，很適合畫成斜線構圖。

Column

藉史丹利·庫柏力克電影拍攝手法了解「一點透視法」

左右對稱的一點透視法

電影巨匠史丹利·庫柏力克的作品當中，經常可以看到用一點透視法拍攝的室內場景。一點透視法的寂靜氣氛搭配對稱構圖的神祕感，可呈現出宛如宗教繪畫般的整齊美感。而他總是將一點透視法的消失點精心安排在畫面正中央，所以透視線都會聚向正中央，成功將觀眾的視線引導至畫面中心的人事物，足以堪稱最經典的日本國旗式構圖。如果常用這種手法畫圖，構圖就會流於平面、不是很討喜；但如果想在寂靜的場景中心營造衝擊的效果，還是可以好好活用。

各種展現室內深度的構圖

使用透視感明確的瓷磚狀物體，會更容易凸顯空間的寬敞。

利用廣角強調室內深度。石塊可以使透視更一目瞭然。

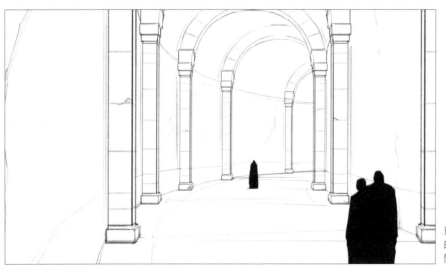

畫面中連續排列相同的物體，可以表現空間的遠近感。

153

6章 如何構圖

畫出生動的俯角街景

Q. 哪一邊是以街景為主角的構圖？

請問A和B哪一邊是以街景為主角的構圖呢？
雖然兩邊的人物位置都一樣，但B構圖的俯角比較
高，所以畫出來的街景更寬廣。
A的構圖則會將觀眾的視線引導到人物身上。
雖然是相同的題材，但主角卻會因為構圖方式而完
全不同。以下就來解說構圖的技巧。

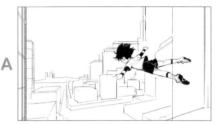

A

B

展現魅力街景的重點

想要畫出有魅力的風景，最重要的是注意以下3
個條件。

1. 取景範圍
2. 遠近感
3. 取景方式

大家可以根據作品想表達的重點來運用。

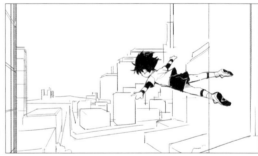

Before　遠近感不明顯，角色似乎要被街上的建
築物吞沒。

After

注意遠近感的呈現、畫
成俯角的構圖，就變成
人物飛翔在城鎮上空的
感覺了。

構圖的技巧

來看看有哪些展現街景魅力的重點。

● 以取景框調整速度感

「望遠」才能展現風景的主體性

由上往下看風景的構圖中,以廣角或望遠來模擬取景範圍,所展現出
的速度感大不相同。

廣角是愈近的景物會顯得愈大、愈遠的景物會顯得愈小,近景和遠景
的距離感會非常明顯。前一頁的 Before 構圖是模擬廣角取景,所以眼
前的人物看起來就像是快速穿梭在大樓之間。

用望遠模式取景時,會壓縮景物的遠近感,使眼前的人物有種緩慢飄
浮在空中的感覺。如果想以人物為主角、表現他在城鎮上空四處飄移
的狀態,就要用廣角模式構圖;如果想把主題放在從上空俯瞰的遼闊
街景,改用望遠模式構圖就能明確呈現出主角了。

P.160 會再詳細講解關於廣角和望遠的知識。

望遠式取景才能畫成以街景為主角的構圖。

● 遠近感的表現

區分近景、中景、遠景

畫面中的風景只要大致區分出「近景‧中景‧遠景」，就能明確展現
出景物的深度。

肉眼看得最清楚的通常都是近景，愈遠的景物看起來會愈模糊。但繪
畫取景並不一定要對焦在近景，通常都是對焦在主角與離主角最近的
距離範圍內，並不會詳細描繪配角範圍內的景物，而且還會畫得比較
模糊一點。

先大致決定好遠、中、近景的範圍再開始畫，比較容易呈現出遠近感。

確定好遠、中、近景的範圍，就能呈
現遠近感。

重複可營造韻律感與遠近感

配置幾個形狀相似的物體，可以引導觀眾的視線，並讓畫中的景物具
有一貫性。

這次的 After 範例圖中，加了幾個點綴用的特殊造形建築，並依照透視
畫出大小差異，配置成能將視線從「較大的建築」引導至「較小的建
築」的狀態。

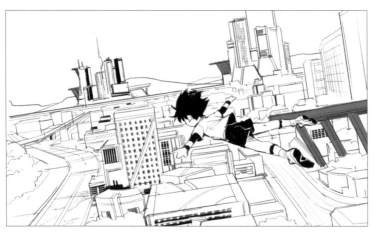

配置幾個相似的形狀，營造遠近感

配置的位置可以引導視線

C形遠近法

這次的After範例圖使用C字形遠近法，畫了一道緩和的弧線，讓觀眾視線可以從近處移到遠處。風景順著導線由近到遠逐漸變小，使觀眾能清楚掌握畫中的遠近感。

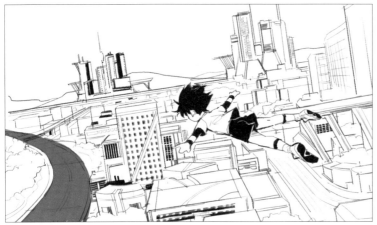

S形構圖可以加強遠近感

Z形（鋸齒）構圖也有同樣的效果

圓形有柔和的魅力

人有受到圓形物體吸引的習性，所以只要在畫面中加個C形弧線，就能在充滿四角形的冰冷建築群中營造出一抹柔和感。

如果在畫面中呈現完整的圓，會使構圖缺乏生氣，因此要在畫面中使用圓形時，建議活用溢出畫面的滿版式構圖。如果畫面裡出現完整的圓形物體，目的通常不是要凸顯它的大小或動向，而是想展現「井然有序的感覺」。

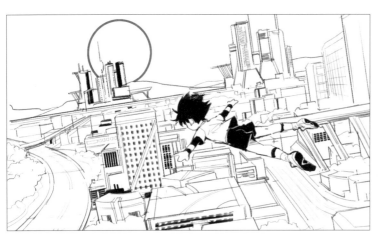

完整圓形的構圖很有寧靜感

圓形溢出畫面，印象更強烈

●取景方式呈現的效果變化

想營造動感就用「直框」

畫布改成直式的話，畫面會變成什麼感覺呢？會比橫式更有深度和動感。

人的眼睛形狀是橫的，右眼和左眼都是橫向朝兩旁拓寬，所以視野才會呈橫向延伸。因此，橫式畫布的特點是讓人在感官上比較容易接受、看起來比較自然。直式畫面的特點，則是適合表現景物的動態和高度。

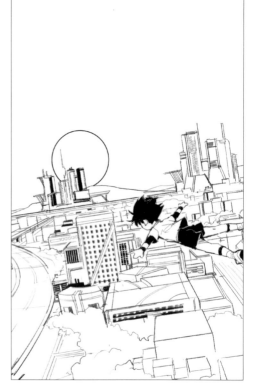

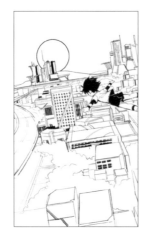

直式畫面的上下視野較窄，動感、不協調感、景物深度都比較強烈。

分割法的取景方式

如果不知道該怎麼決定人物、主題物、地平線的位置，建議可以直接套用幾種分割構圖模式。

有「二分法」、「三分法」、「黃金比例」等各式各樣的分割法，其中最好運用的就是「三分法」，只要將畫布縱橫皆均分成三等分，再將物體配置在分割線或交點上，畫面就會很穩定均衡了。

三分法之所以能賦予畫面穩定感，是因為三分的比例（1：2）相當接近黃金比例（1：1.618）。

大家都知道黃金比例是自然景物常見的比例。它是各式各樣的比例中，能讓最多人體會到美感的比例，所以 Apple 公司的產品大多都是用這個比例來設計。

與黃金比例相比，日本人比較熟悉白銀比例（1：1.414），常應用在人物角色設計方面。

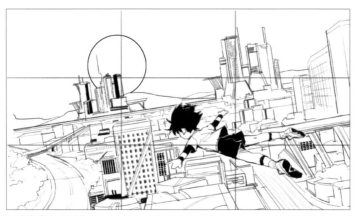

三分法（1：1：1）

二分法（1：1）

縱：黃金比例（1：1.618），橫：三分法（1：1：1）

各種生動街景的構圖

望遠模式的構圖。壓縮了深度的高樓叢林。

畫面重複配置相似的物體,營造出遠近感和韻律感。

利用S形構圖與遠、中、近景的分割法。

Column 廣角與望遠

這裡來講解景物的透視在不同的攝影鏡頭下會如何改變。希望大家能先了解視覺上的差異,有興趣的話再更進一部理解透視的原理。
如果想知道更詳細的理論,請自行搭配參閱透視相關的參考書籍。

Point

依照繪畫主題選用鏡頭

根據作畫目的來模擬自己使用哪種鏡頭拍照,不僅能畫出相當自然的構圖,而且只要增加標準、廣角、望遠等各種鏡頭知識,就可以避免老是畫同一種透視的插畫,有助於擺脫一成不變的畫法。

廣角與望遠究竟有什麼不同?

從同一位置拍攝的照片,不管是用廣角還是望遠模式,其實呈現的透視感都是相同的。兩者乍看之下根本不同,但只要截取廣角鏡頭拍攝的照片中央部分,就會發現它和望遠鏡頭拍出的畫面一模一樣。

取景範圍不同

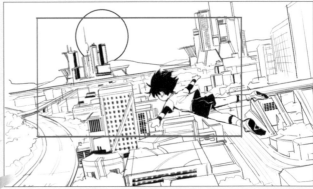

鏡頭位置保持不變,想用望遠模式取景的話⋯⋯只要變焦就好了

從同一位置拍攝,兩者的差別只在取景的範圍

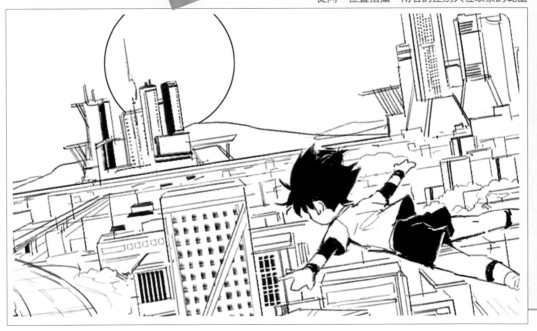

廣角和望遠的畫面有什麼差異？

為什麼廣角和望遠之間會有透視上的差異呢？關鍵就只在於相機和拍攝對象之間的距離是「近」還是「遠」。

用望遠鏡頭拍攝的畫面，意思就是相機與拍攝對象之間有一定程度的距離。

以廣角模式作畫的重點

廣角的特點是連近在眼前的景物也能全部入鏡。愈靠近相機的景物，透視感就愈強，所以想繪製有廣角特性的圖時，只要想像自己是在近距離拍攝描繪的對象，應該就能明白了。

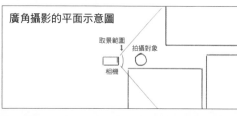

廣角攝影的平面示意圖

取景範圍
拍攝對象
相機

相機和拍攝對象的距離不同

拍攝對象在相片上呈現相同的大小時，廣角模式的相機離拍攝對象比較近

以望遠模式作畫的重點

用望遠鏡頭拍攝時，站在與廣角鏡頭相同的位置、與拍攝對象保持相同的距離拍照，會拍出什麼畫面呢？首先，鏡頭會對不到焦，拍出一張霧茫茫的照片。順便請大家記住一點，用望遠模式作畫時，必須要求自己脫離對現實的認知。

畫出脫離現實的景物也算是一種獨特的風格，所以各位只要理解其中的原理，再盡自己的能力去表現就可以了。

望遠攝影的平面示意圖

取景範圍
拍攝對象
相機

望遠模式的相機離拍攝對象有一段距離

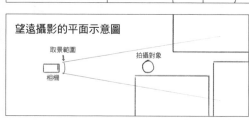

161

善用廣角鏡頭

廣角具備的元素有速度感、臨場感、動態、魄力、廣度、深度、主觀性、不協調感等等。總而言之，廣角常用於動態表現，適合呈現畫面的美感和衝擊力多於感情的表達。

Point

以肉眼確認望遠的範圍

肉眼的視覺比較接近廣角，人的眼睛並沒有變焦功能，即使想用望遠模式觀看也辦不到。難道肉眼真的完全無法用望遠模式來捕捉景物嗎？

其實有個方法可以用目測來模擬，那就是做一個大家都知道的手勢。各位應該都看過電影導演將手圈成筒狀、只用一隻眼睛觀察場景吧，就是這個手勢。

攝影時，廣角鏡頭的中心部分與望遠鏡頭拍出的畫面是一樣的，因此人只要觀察視野中央的景物，所看到的畫面就相當於望遠模式的取景範圍。

活用扭曲效果

魚眼鏡頭的特性是透視集中於畫面中心，愈靠近畫面邊緣的物體形狀會愈扭曲。活用這種特性，大膽畫出扭曲的透視，就能營造出「詭異、活潑」之類的感覺，適合用於迷幻類的場景。

大範圍取景

大範圍的取景適合用來「強調規模、呈現場面狀態」。
想生動地描繪遼闊的自然景觀或大規模的景物時，可以好好運用這個取景鏡頭。

善用望遠鏡頭

望遠具備的元素有大小對比、說明狀況、寂靜感、情緒表現、親近感、客觀性、自然取景等等。總而言之，它大多用在靜態的表現，適合用來呈現場景狀態、表達戲劇性的場面。

加入感情的呈現

在影像手法中，需要營造衝擊力的畫面會重視視覺趣味性更勝於人物心理，缺乏感情的呈現；所以在希望觀眾移情入戲的場面，大多會使用望遠鏡頭拍成靜態畫面。如果各位能學會用望遠模式表現場景，就離畫出有戲劇性的插畫更近一步了。

像左圖用廣角作畫時，會讓人注意場面的設定更勝於人物的感情，因為畫中表達出的風景訊息比人物還要多。
說得更極端一點，如果想描繪人物的感情，就要減少背景傳達的訊息、集中繪製人物，或許會比較好。

以壓縮效果襯托大小

望遠模式會使得畫面的遠近感變得不明顯，讓物體看起來更接近原本的大小比例。適用於想在遠景配置大型物體、展現魄力的場面。

以壓縮效果統整畫面

壓縮效果可以統整畫面中的物體。

只要將物體的大小壓縮到差不多、外形輪廓也整齊一致，就能將多個物體直接視為一個群體。

重點整理

總之，各位務必記住以下兩點：

・愈近的景物，透視感愈強。

・廣角是大範圍截取由近到遠的景物，望遠是只截取遠方的景物。

因此，

廣角鏡頭連近距離的景物都能入鏡，能強調透視。

望遠鏡頭只有遠方的景物能夠入鏡，會壓縮透視。

7章 人物關係的表現

親密的關係

Q. 這兩人是什麼關係？

兩張圖的人物都相同，但大家是不是覺得A的兩人
似乎有種互相信賴的感覺呢？

人物之間的關係，會因為呈現方式的差異，而給人
大不相同的感受。

以下就來說明相關的重點。

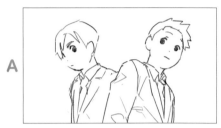

A

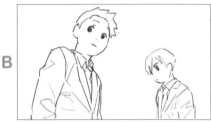

B

圖中的兩個人彼此靠近或觸碰肢體，會比分開的
樣子看起來交情更好。

即使兩人之間實際上距離有點遠，但只要利用取
景角度營造出兩人靠得很近的感覺，或是利用輪
廓的結合營造出肢體接觸的感覺，精心安排構圖
就能表達出兩人的親密感情。

即使畫中有很多人，也能全部連在一起當作一個群體

在戲劇性場景中，透視效果通常都偏弱

所有人朝著同一方向，產生群化效果

構圖的技巧

來看看各種構圖的重點。

● 望遠比廣角更能壓縮距離

用望遠模式取景會削弱畫面的遠近感,讓分離的物體看起來靠得很近。即便兩個物體實際上相距甚遠,但只要換個取景角度來想像,就能調整距離的感覺。

● 輪廓重疊

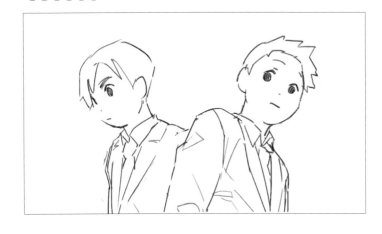

畫中物體的輪廓重疊,能讓多個物體在視覺上成為一個群體(群化)、產生一體感。除了使物體輪廓彼此靠近以外,添加新的物體也能營造相同的效果。

● 配合視線的方向或高度

視線投向的物體和承受視線的物體,兩者間會產生關聯性,即使輪廓沒有彼此重疊,也一樣具有協調感。

7章 人物關係的表現

敵對的關係

Q. **哪一邊看起來是
敵對的關係？**

大家覺得A和B哪一邊的人物看起來互相敵對呢？
雖然兩者都呈現互相敵對的感覺，但A的氣氛看起
來似乎比較緊張吧？
以下就來解說展現敵對關係的重點。

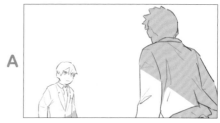

A

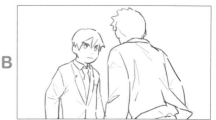

B

如果想展現兩者的敵對關係，就要將「親密的關
係」（p.166）這一章節學到的方法反向運用。
取景採用廣角模式、輪廓要分離、雙方的視線要
像是擦出火花般互瞪，表現出兩者分裂的關係。
此外，善用對角線構圖或對稱式構圖，也能明確
表現出對立的關係。

人物關係的表現的方法

來看看各種構圖的重點。

● 輪廓分離

輪廓徹底分開,就能切斷物體的一體性,而分離的配置也會營造出緊張的氣氛。配角離主角的勢力範圍愈遠,緊張的氣氛會愈濃。

● 以廣角強調距離

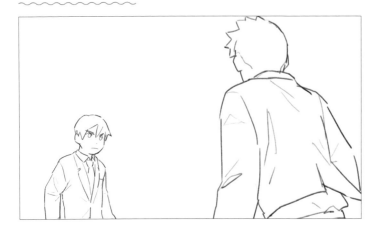

用廣角模式取景,可以讓物體之間的距離感覺比實際上更遠。就心理層面而言,我們在看到分離的兩個物體時,通常都會覺得之間有對立的關係,因此要表達物體的敵對關係,關鍵就在於視覺上要讓雙方分離。

● 改變物體的色彩、外形、質感

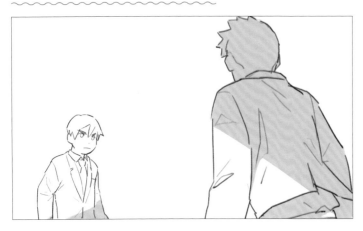

如果對立主體是人與人的話,「人」這個共通點就會使畫面自然產生協調感。為了破壞這種協調來敵對的關係,必須替人物的色彩、外形(輪廓)和質感營造出明顯的差異,使畫面更富有變化。

169

7章 人物關係的表現

對比的關係

Q. 這兩個人之間是什麼關係？

A和B是從同一張插畫中截取不同範圍的局部圖。
大家覺得兩張圖的人物關係有什麼不一樣呢？
B是以右邊的人物為中心，所以他看起來比較像主
角吧？A則是把人物配置在正中央的兩側，所以兩
人呈現對比的感覺。
透過這種截圖方式或是改一下配置，就能展現出人
物的關係。
以下就來解說表達對比關係的重點。

A

B

敵人和同伴、主角和配角、海洋與天空、都市與自然……等等，利用構圖營造出對比，可以使它們互
相襯托對方的特色。如果是大小、色彩、形狀、亮度等元素不同的物體，只要找出它們的相似之處、
展現出共通點，就能營造出對比了。
如果是相似的物體，作畫時要強調大小、色彩、形狀、亮度等元素的落差，注重呈現對比。二分法構
圖是將畫面的縱向或橫向均分成二等分的構圖，能夠為這些有點像又不太像的物體營造對比感，或是
劃分領域來呈現不同的世界，這種構圖法大多用來加強兩個分離個體之間的對比性。

反過來說，如果並沒有想用二分法構
圖，只是不小心劃分版面，那可能會形成奇怪的對比、導致
畫面產生不協調感。

決定構圖時，經常會發生在無意間畫出不想畫的構圖，導致
畫面情境全毀的意外。這種時候，可以移動物體或背景的位
置、改一下色調、換一換地平線的位置，盡可能調整看看。
構圖只不過是構成繪畫的一個元素而已，千萬別被構圖牽著
鼻子走而失去了作品魅力。有時候真的不必太在意構圖，繼
續畫下去也是很重要的。

大小兩個三角形構圖的對比表現出對立感

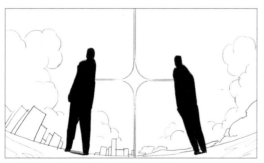
人氣電影海報也呈現對立構圖的左右對稱

布匹和裸女的領域對立，更能襯托裸女的魅力

人物關係的表現的方法

● 二分法構圖的對比

二分構圖是將畫面縱向或橫向切割成二等分。
這種構圖法可以為有點像又不太像的物體營造對比、劃分領域來表現兩個不同的世界，大多用來加強兩個分離個體之間的對比性。不一定要將畫面均分成二等分，也可以調整領域所占的比例來區分主角和配角，或是表現留白的意境。

利用二分法的留白表現

● 對稱構圖營造的對比

均分成二等分的構圖，稱作對稱構圖。
分割後的兩個分開的領域，各自的特性會更加明顯，可以強化對比效果、增加戲劇性；但如果是無意間使用對稱構圖劃分版面，可能會造成意料之外的效果，導致畫面產生不協調感。

對稱構圖可以營造出人物關係的對比

171

8章 構圖的NG範例

橫切人物的背景

斷頭、穿刺、插眼構圖

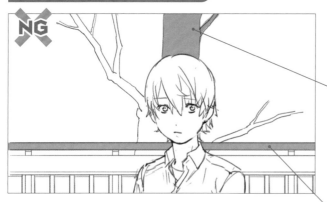

如果背景有線條看起來像是切斷了人物的脖子和頭等部位，不僅會造成畫面的不協調感、觸霉頭，還會分散觀眾對人物臉部的注意力，應當要避免。

● 穿刺構圖

和斷頭構圖一樣，如果畫面中放了像是從頭頂刺下去的直線物體，會讓人物顯得很愚蠢，最好要避免。

● 斷頭構圖

背景有像是切斷人物脖子般的線條。不過也可能是想刻意利用這種會「引發不安」的效果，來營造恐怖的氣氛。

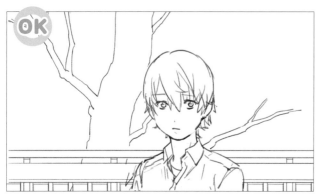

柵欄的橫線往下移，以免產生斷頭的效果；樹幹穿刺頭部的地方，也要把樹幹往旁邊移。

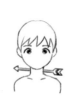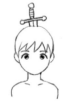

● 插眼構圖

在側面的人物眼睛位置上畫了一個像是插進眼睛的物體，實在是很難看，最好不要這樣畫。

我們畫圖時如果畫出這種不自然的構圖，通常都會馬上發現，或是下意識避免這樣畫，所以應該不太需要特別注意。

裁切關節的取鏡

和穿刺構圖與斷頭構圖一樣，關節等驅動身體的部位如果超出畫面之外，觀眾就無法得知該部位的形狀，感覺很不自然。這種令人無法想像超出畫面的部分的構圖方式，意味著根本沒有顧及觀眾的想像力，最好要避免。

Column 在畫面中配置三角形

要在畫面中配置三角形時，如果畫成上圖那樣，會讓人猜不透三角形的大小，甚至會懷疑它到底是不是三角形。

像下圖一樣至少畫出兩個角，就能大致想像出第三個角在哪個位置了。

第一個錯誤範例中，右邊的人物手腕被畫面切斷，令人感覺不自在。第二個錯誤範例中，雖然手腕沒切斷，卻換成膝蓋被切斷，讓人感覺畫面配置不是很妥當。OK範例中調整了角度和位置，避免關節遭到裁切，而且還保留了人物本身的強烈印象。

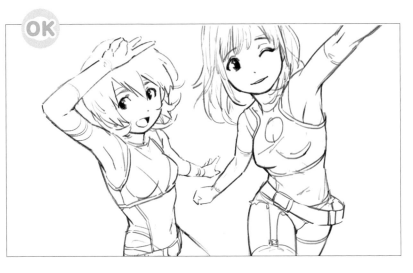

8章 構圖的 NG 範例

扼殺角色的特性

好不容易設計出一個好角色,卻在畫成插圖時裁切掉角色的特徵,那根本就是白費工夫。

這也是漫畫經常強調的基本技術,為了方便讀者辨認角色,必須盡可能將角色的特徵畫進格子裡,讓人可以明顯分辨登場的是哪一個角色。

比方說「呆毛」、「大刀」、「尾巴」、「緞帶」等等,如果角色的特徵被畫面切掉,這張畫就等於是失去了設計的精髓,千萬要當心。

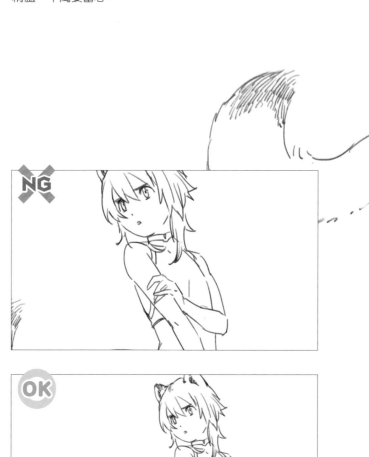

有貓耳和尾巴的角色,至少要畫出貓耳或尾巴其中一個部位,否則觀眾無法分辨角色的身分。

以雙刀為武器的角色，就要讓畫面出現
兩把刀，才能強調角色的特性。

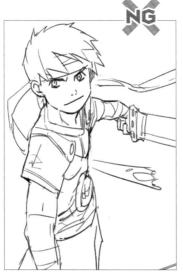

角色性格會因為有沒有畫出呆毛而截然
不同。大家應該都覺得右邊的角色比較
有喜感吧。

左邊的圖沒有畫出衣服前襟的心型，使
服裝失去了精髓，導致角色的個性變得
很不明顯。

●作者介紹

ダテナオト

1977年出生於日本福岡。有過漫畫家的經歷，現在是
自由接案的商業插畫家，兼線上繪圖講座的講師。

● pixiv

https://www.pixiv.net/member.php?id=4621145

● Twitter

https://twitter.com/datenaoto2012

弍藤 潔

定居東京的2D、3DCG設計師。經歷包含美術影像工
作室的代理原畫師、Production I.G的2D動畫師、大
型遊戲公司的設計師，現在從事概念美術並擔任3D建
模師。

Illust Kaitai Shinsho
Copyright © 2018 Naoto Date, Kiyoshi Nitou, Remi-Q
Chinese translation rights in complex characters arranged with
Mynavi Publishing Corporation
through Japan UNI Agency, Inc., Tokyo

插畫解體新書
動漫人物的身形修圖技法

出　　　版／楓書坊文化出版社
地　　　址／新北市板橋區信義路163巷3號10樓
郵 政 劃 撥／19907596　楓書坊文化出版社
網　　　址／www.maplebook.com.tw
電　　　話／02-2957-6096
傳　　　真／02-2957-6435
作　　　者／ダテナオト
　　　　　　弍藤潔
翻　　　譯／陳聖怡
責 任 編 輯／江婉瑄
內 文 排 版／謝政龍
港 澳 經 銷／泛華發行代理有限公司
定　　　價／420元
出 版 日 期／2020年1月

國家圖書館出版品預行編目資料

插畫解體新書：動漫人物的身形修圖技法 /
ダテナオト, 弍藤潔作；陳聖怡譯. -- 初版. --
新北市：楓書坊文化, 2020.01　面；公分
ISBN 978-986-377-548-5（平裝）

1. 漫畫　2. 繪畫技法

947.41　　　　　　　　　　108018091